KB141227

허 진

Hur, Jin

HEXAGON

한국현대미술선 021
허 진

2014년 6월 5일 초판 1쇄 발행

지은이 허 진
펴낸이 조기수
기 획 한국현대미술선 기획위원회
펴낸곳 출판회사 헥사곤 Hexagon Publishing Co.
등 록 제 396-251002010000007호
주 소 경기도 고양시 일산동구 숲속마을1로 55, 210-1001호
전 화 070-7628-0888 / 010-3245-0008
이메일 3400k@hanmail.net

ⓒ허 진 2014, Printed in KOREA

ISBN 978-89-98145-26-2
ISBN 978-89-966429-7-8 (세트)

허　　진

Hur, Jin

021

HEXA GON
Korean Contemporary Art Book
한국현대미술선 021

차 례

● **Works**

● **Text**

2010-2012 **유목동물, 이종융합동물 + 유토피아**
2008-2009 **동대문운동장**(동대문디자인플라자&파크) **가림막 프로젝트**
2005-2009 **유목동물**

유목적 그물망에 대한 유희적 상상

—유희적 상상의 아름다운 변모들-

조성지 / CSP111 Artspace 디렉터

작가 허 진은 사회현실의 모순적 구조와 부조리를 예리하게 분석한 비판적 시각으로 깨어 있는 현재와 역사의식을 지닌 인간에 관한 탐구를 이어왔다. 80년대 후반, 10폭의 연작 「묵시(黙示)」로 20대의 과감한 실험정신과 진정성 있는 문제의식을 선보였다. 이를 시작으로, 90년대 다형프레임의 「유전(流轉)」, 93년 「다중인간(多重人間)」과 「만인보(萬人譜)」, 98년 「익명인간_현대십장생도」와 99년 「익명인간_고도를 기다리며」 등을 통해 역사와 전통, 그리고 거대 역사의 배후에 묻힌 민초들의 삶과 미래에 대한 희망, 그리고 과거와 미래가 교차하는 현재와 주체의식을 심도있게 다루었다. 이러한 작가적 문제의식과 탐구는 2000년내에 들어서면서 인간 본연의 자유와 행복으로 문제해결의 방향을 설정하며 「유목동물+인간」, 「유목동물+인간+문명」, 그리고 「유목동물」 시리즈로 자연과 문명의 순환적 그물망이라는 또 하나의 층위를 더하며 작가적 행보를 이어왔다.

허 진의 작품세계는 우선 고유의 질감이 살아있는 이질적인 요소들이 한데 어우러진 그로테스크한 세계를 특징으로 한다. 전통산수, 지도, 민화, 서예 등 전통 장르와 기법 뿐 아니라, 도안적인 형상과 음영이나 연속된 점의 면 처리, 형광색의 색채 사용 등 다양한 표현기법들을 총체적으로 동원한다. 뿐만 아니라 여러 폭의 개별화면을 다각적으로 결합하는 독특한 조형어법을 구사한다. 이러한 조형방식은 작가의 현실인식을 엿보게 하는 동시에, 문제해결을 향한 독자적인 서사구조와 서사의 깊이를 더해왔다.

말하자면, 이질요소들을 대비적 관계로 맞대응시키는 다중복합체로서 허 진의 개별화면들은 역사와 철학, 과학기술, 전통과 현대, 자연과 문명의 관계망이 복잡하게 뒤얽힌 현실에 대한 인식에서 출발한다. 부조화의 간극, 즉 경계지점에 자신을 위치시키고 그 위치를 수직, 수평으로 이동시키며, 관계 내 존재라는 유한성과 자율적 주체로서 인간에 대한 반성적 문제의식을 제기해왔다. 동시에 개별화면들의 연쇄적 결합은 다양한 개(성)체들의 조화로운 공존과 상생을 그리는 작가적 시도들을 엿보게 한다. 이와 관련하여, 허 진의 독특한 형상 서술은 다성성(多聲性), 원심력과 구심력, 해체와 복원, 구축과 해체, 일탈과 회귀, 여백과 응화

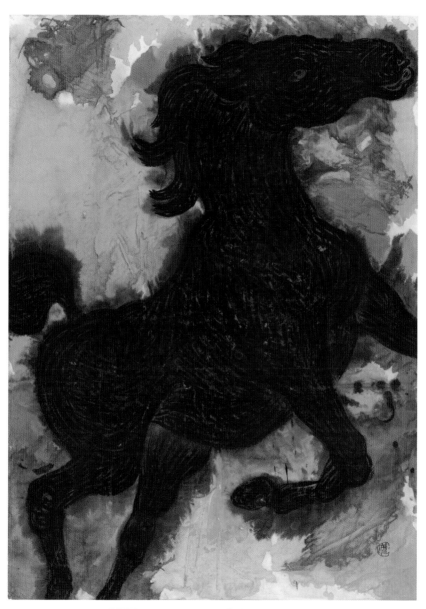

유목동물 2012-17, 150×106cm 한지에 수묵 및 아크릴 2012

등 길항관계의 역학적 구조, 비종결적 대화 혹은 미완의 장으로 이야기되어 왔다. 그는 화면에 그려낸 다양한 문제적 현실의 일원으로서, 화면 밖 그림의 행위자로서, 미래적 비전과 예술적 욕망의 전달체로서 다양한 상상력들을 발동시킨다. 분석적 탐구, 갈등요소의 노출, 비판적 거리두기, 이질적인 것들 간의 결합, 화해의 시도, 개체들을 하나의 전체로 감싸안기 등. 이질적인 영역들의 관계망 위에서 시점위치와 거리 뿐만 아니라, 서로 다른 태도와 방식의 상상력을 자유자재로 넘나든다는 점이다. 이러한 그의 유목적 상상은 섣부른 결론 맺음보다는 화면 위에서 긴장의 완급을 유지하며 권위와 권위로부터의 일탈을 반복하거나, 혹은 다양한 양상과 방식의 권위들에 균형추 역할을 해왔다.

 작가 허 진은 소위 포스트모더니즘과 아방가르드의 전유물인 서사의 부활과 자기부정의 정신을 통한 비위계적인 다양한 정체성의 수행이라는 양날의 무기를 함축하며 한국화의 현대적 계승자로서 주목을 받아왔다. 동시에 그에게는 형상을 통한 사유의 매체로서 한국화의 한계에 대한 엄밀한 자기반성과 극복이 끊임없이 요구되어왔다. 더불어 그만큼의 기대 역시도 그에게는 늘 함께 따라다녔다. 아마도 작가 '허 진'에 앞서 그에게 따라붙는 배경과 이력이 한몫 했을 것이다.
 - 조선말기 추사 김정희의 수제자이자 호남 남종화의 시조인 소치 허 련의 고조손이며 근대 남화의 대가인 남농 허건의 장손, 소치의 운림산방 화맥을 5대째 이어가는 주인공. 그리고 서울대학교 미술대학 및 동 대학원 동양화 전공하고, 전남대학교 한국화 교수라는 타이틀 -
 어느 것 하나 만만치 않은 권위와 전통, 그 어디에도 전적으로 속하지 못하지만 그렇다고 그 어느 것도 양자택일의 대상은 아니다. 버리고 피할 수도 없고, 다만 스스로 극복하는 것만이 유일한 출구이다. 그에게 모든 것이 여전히 오랜 전통과 커다란 권위로서 경외의 대상이다. 그래서인지 그는 한없이 어리고 나약한 자신과 배회하고 방황하면서도 늘 동경하고 꿈꾸는 자신을 동시에 보았을 것이며, 바로 그 경계에서 부단한 극복 의지를 표명하는 자신의 존재를 증명해왔다.
 작가 스스로 화면 속 고뇌하는 존재, 외롭고 소외된 존재, 부유하는 존재들과 동일시되기도 하고, 이러한 유한하고 파편화된 익명적인 존재 영역들을 다양한 방식으로 이어붙이고 중첩시키며 그들로부터 스스로를 소외시키기도 하고, 때로는 무언가를 동경하며 꿈꾸는 듯한 눈빛의 어린동물들을 그리면서 말이다. 그리고 2011년 또 한 번의 변신을 시도했었다.
 2012년 이번 개인전의 「이종결합」과 「유목동물」 시리즈를 통해 여러 색면과 한자 바탕

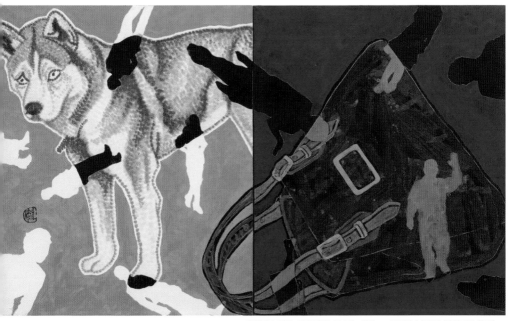

유목동물+인간-문명 2012-5, 73×121cm 한지에 수묵채색 및 아크릴 2012

면을 배경 삼아 당당한 행위자로서, 성장한 준마(駿馬)와 맹호(猛虎)를 전면에 부각시키며 본격화하고 있다. 이질적인 힘의 관계망을 통찰하며 역사와 전통과 호흡하는 미래, 무한한 시공의 흐름을 주도해가는 인간 주체에 대한 성찰을 이끌어내는 행동하는 상상의 원천으로서 말(馬)과 말의 도약하는 몸짓이다.

전통과 새로움, 형상과 서사라는 양날 사이에 선 작가 허 진. 무엇보다 주목할 점은 세계를 구성하는 이질적인 요소들과 다원적이고 다층적인 관계망, 그리고 이들 길항적 세력관계의 역동적 에너지에 대한 그의 긍정적인 시선이다. 도도하고 단단한 권위들, 그 첨예한 경계들을 넘어서 상생과 공존을 꿈꾸는 작가 허 진의 새로운 도약으로서, 이번 유목적 그물망에 대한 유희적 상상, 그 아름다운 변모의 역동을 기대해본다

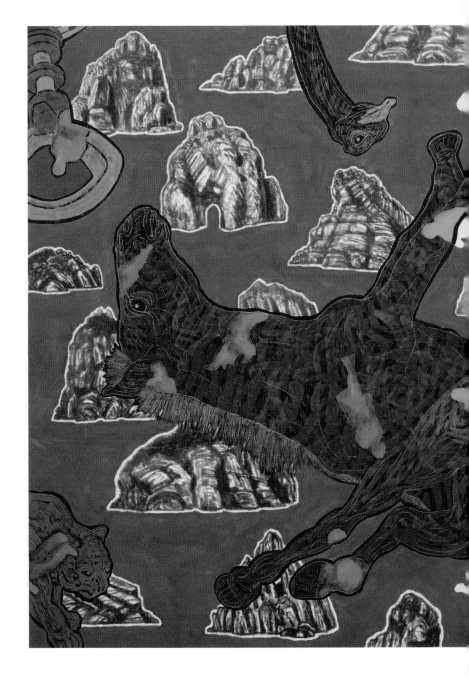

이종정함동물+유토피아 2012-2, 145×112cm ×2개 한지에 수묵채색 및 아크릴 2012

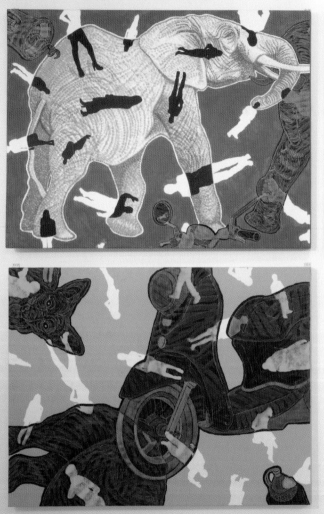

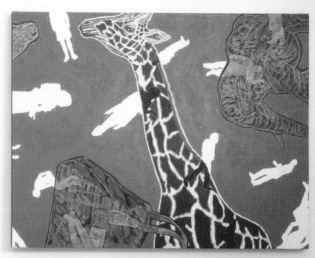
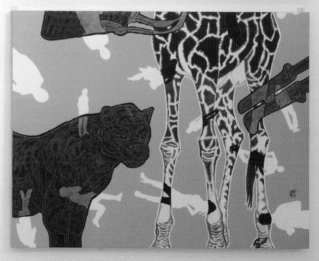

유목동물+인간-문명2012-4, 112×145cm ×5개 한지에 수묵채색 및 아크릴 2012

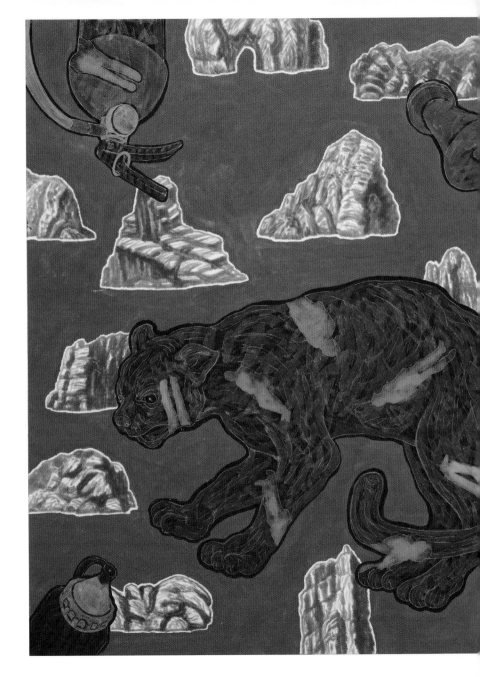

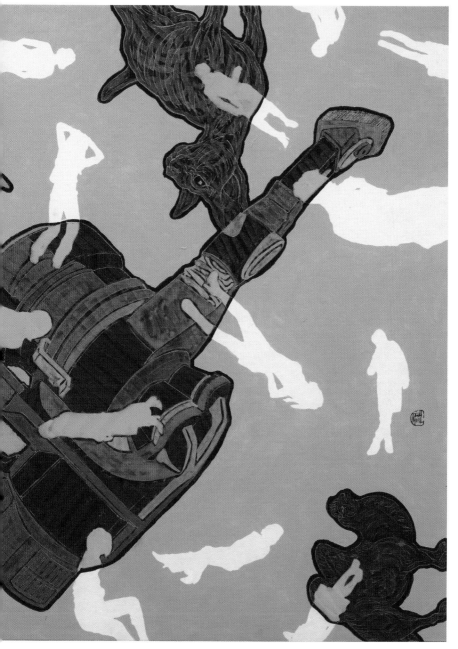

이중중첩도물+유토피아 2012-1, 145×112cm×2개 한지에 수묵채색 및 아크릴 2012

허진 : 억압된 일탈

박천남 / 성곡미술관 학예연구실장

성곡미술관은 중견·중진작가 집중조명 기획시리즈 여섯 번째로 〈허진 : 억압된 일탈〉展을 개최합니다. 2010년 〈김동유 : 지독한 그리기〉와 〈김영헌 : Electronic Nostalgia, Broken Dream〉, 〈박화영 : C.U.B.A.〉, 2011년 〈손정은 : 명명할 수 없는 풍경〉, 〈차종례 : 무한으로 돌아가다〉展에 이어 선보이는 이번 전시는 작가가 지난 20여 년 동안 천착해온 인간과 자연의 공생 관계에 관한 지적 고민의 현재를 살필 수 있는 좋은 기회가 될 것입니다.

1980년대 후반, 당시 세상에 존재하는 이런저런 모순적 구조를 예리하게 지적하고 파헤치는 현실비판 작업으로 화단의 주목을 받기 시작한 허진은 지난 20여 년 동안 인간과 자연의 문제를 생태학적 관점에서 풀어낸 '유목인간/동물' 연작과 과학화, 문명화된 현대사회 속에서 중심을 잃고 방황하는 인간 내면을 치밀하게 들춰낸 '익명인간' 시리즈 등을 꾸준하게 선보여 왔습니다.

이번 집중조명전에는 고도로 물질화된 현대과학문명시대를 살아가는 동시대 인간실존에 대한 반성적 탐구와 환경과 생태, 이주와 정주 등의 문제에 대한 허진의 특유의 비판적 시각과 현재적, 미래적 해석이 돋보이는 근작 40여점이 집중 소개됩니다. 특히 가장 최근의 관심 중 하나인 '이종융합동물+유토피아', '생태순환' 등은 유전공학에 대한 가능성과 한계를 지적한 것으로 과학에 대한 맹신을 경계하고 대자연과 공생하는 인간의 지혜로운 미래적 삶이 필요함을 시각적으로 강하게 제시하고 있습니다.

또한 이번 전시는 물질/과학만능과 본격적인 전지구화시대 속에서 좌표를 잃고 방랑하는

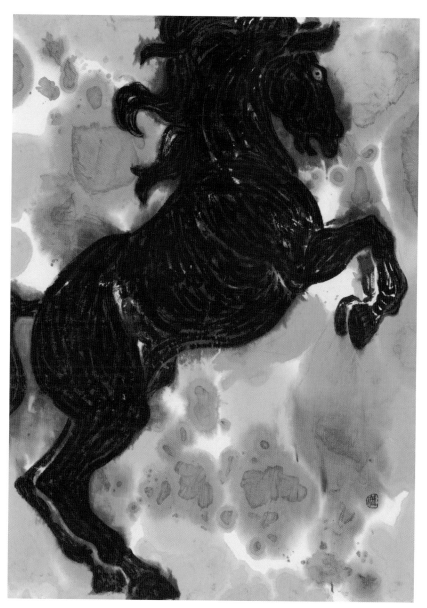

유목동물 2010-27, 150×107cm 한지에 수묵 및 아크릴 2010

현대인의 상처 입은 영혼과 끝없는 정착에의 의지를 상징적으로 반영한 설치작업, '노마드/안티-노마드' 등을 조심스레 선보입니다. 1층에 설치된 이 작업은 어릴 적 꿈과 추억이 배어 있는 할아버지의 수석을 오브제로 사용한 것으로 경직된 사고와 작업의 틀을 벗어나고자하는 작가의 애지적(愛智的) 몸짓이라 하겠습니다. 현대과학문명의 발전 속도를 따라잡지 못하면서 비로소 돌아보는 작가 자신의 어제와 오늘 그리고 주변의 이야기들을 환기하는 작업으로 이전의 허진 작업을 떠올리면 상당한 파격으로 보입니다.

제 1전시실 : 노마드/안티-노마드

공간에 대한 새로운 해석과 파격적인 형식을 채택한, 지금까지의 작가 작업에서 흔히 볼 수 없었던 허진의 자유로운 영혼을 만날 수 있다. 설치와 평면 작업이 함께 등장하는 공간으로 작가가 지난 20여 년 동안 은폐해온, 끊임없이 꿈꿔왔던 일탈(逸脫)에의 욕망과 의지를 살필 수 있다. 작품 속에 공통적으로, 반복적으로 등장하는 말(馬)은 전지구화시대, 물리적·심리적 경계와 무경계를 넘나들며 방랑과 정착을 거듭하는 현대인의 역동성을 반영한다. 또한 지금까지 관성적으로 이어온 스스로의 고정 관념과 작업틀을 벗어나려는 허진의 지성적 노력으로 이해된다. 인간, 자연, 동물을 중심으로 한 역동적, 야성적 자유가 묻어나는 공간으로 작가 자신의 현존을 반성적으로 돌아보는 공간이기도 하다.

제 2전시실 : 이종융합동물+유토피아, 생태순환

작가의 최근 관심을 반영한 공간이다. 유전공학의 가능성과 폐해(弊害), 과학자의 특별한 윤리의식 등을 지적하고 있다. 자연과 과학문명, 인공과 자연이 지혜롭게 어우러지는 유토피아적 삶을 제안한 작업들을 만나볼 수 있다. 태생이 다른 동물들의 털을 상호 이식하듯 붙이거나 섞어내어 하나의 강제된 몸통으로 드러내는 시각적 이종교배를 드러낸다. 또한 어린 시절 마음의 본향(本鄕)인 목포 할아버지 댁에서 경험했던 대자연의 웅장함과 아름다움을 '섬'이라는 하나의 이상향(理想鄕)으로, 인간과 자연이 공존하는 미래적 희망으로 풀어내고 있다.

▶유목동물+인간-문명 2010-35, 162×130cm 한지에 수묵채색 2010

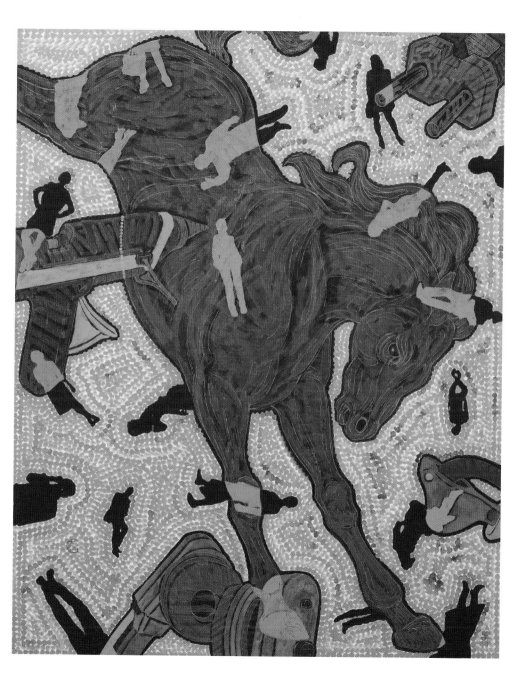

제 3전시실 : 유목동물, 익명인간

세상의 모순을 지적하는 작업들이 소개되는 공간으로 지난 20여 년 동안 허진이 천착한 대표적 명제들을 돌아볼 수 있는 공간이다. 인간과 동물, 인공과 자연이 끊임없이 상호 순환, 반복, 개입하면서 인간과 자연의 문제들을 상기시키고 있다. 첨단화된 현대문명사회 속에서 중심을 잃고 방랑하는 익명화된 인간실존을 만날 수 있다.

생태학적 관심을 바탕으로 인간과 자연과의 공생 관계에 주목해온 허진은 현실에 예민하게 반응하기도하면서 동시에 긍정적인 시선을 보내기도 합니다. 최근 들어 화면 속에 자주 등장하는 말이라든가, 몇몇 형광색들로 주조된 화면, 어릴 적 기억들을 반추하고 그것을 현재시제와 결합하는 '생태순환도' 등이 그것입니다. 주지하다시피, 말은 가장 역동적이고 유목적인 것을 상징하는 대표적 동물입니다. 허진의 그림 속에서 말은 하나의 분명한, 희망과 소통의 가능성과 증거로 작용하고 있습니다. 또한 말은 허진 작가 자신을 역동적으로 반영하고 있습니다. 모순된 세상과 제한된 어법 밖의 또다른 세상으로 내달리고 싶은 작가 자신의 모습으로 보입니다. 허진은 분채와 함께 아크릴 물감, 금분, 은분 등을 혼합하여 화면을 주조합니다. 튀는 소재와 색을 물리적으로 조율하기 위함입니다. 존재의 심리적 두께는 인정하되 함께하는, 공생하는 세상을 지향하는 따스한 마음으로 이해됩니다. 자연과 인공, 인간과 동물 등이 함께 어우러진 허진의 또다른 세상에 여러분을 초대합니다.

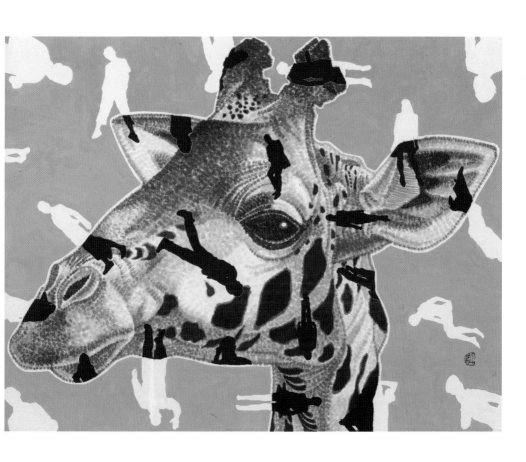

유목동물+인간2010-26, 112×145cm 한지에 수묵채색 2010

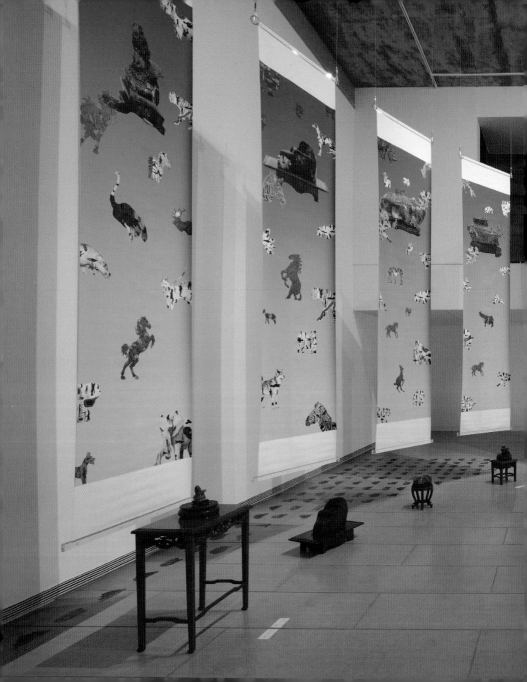

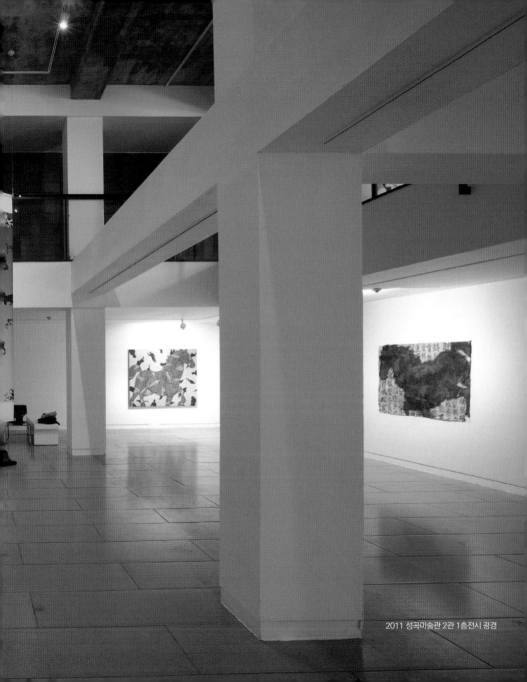

2011 성곡미술관 2관 1층전시 광경

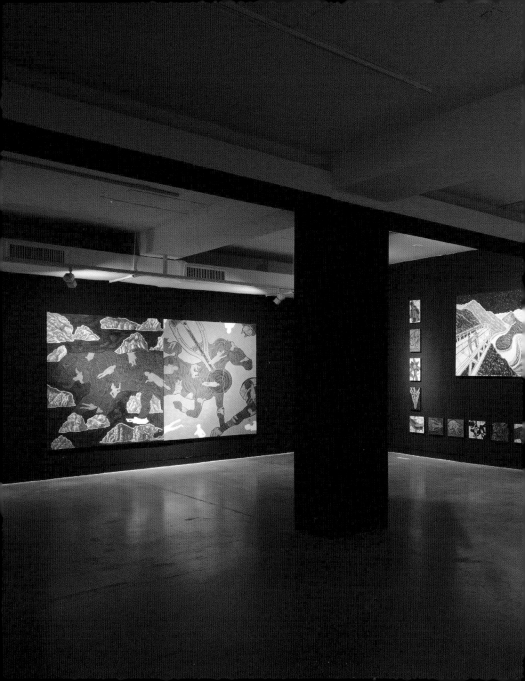

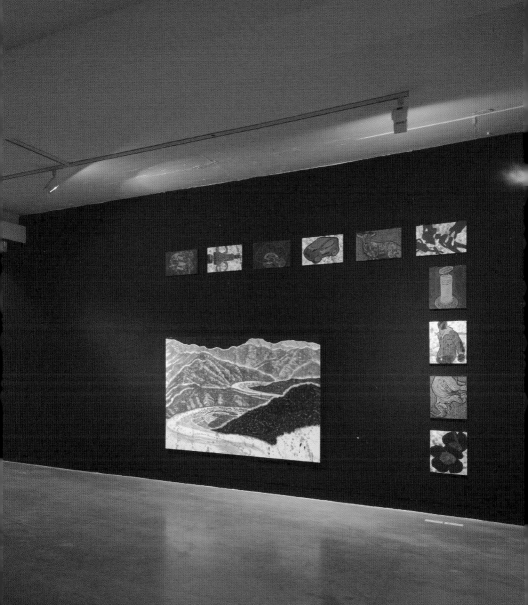

2011 성곡미술관 2관 2층전시 광경

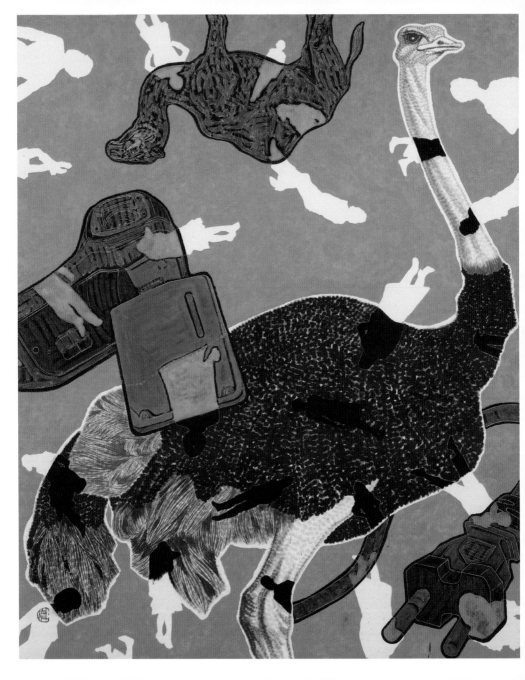

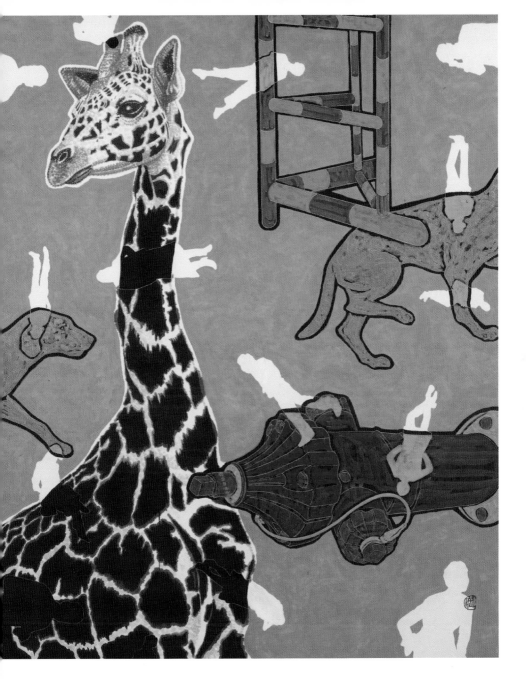

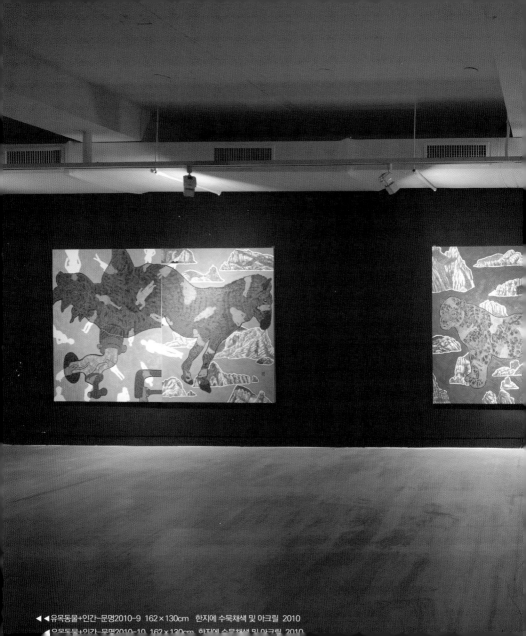

◀◀ 유목동물+인간-문명2010-9 162×130cm 한지에 수묵채색 및 아크릴 2010
유목동물+인간-문명2010-10 162×130cm 한지에 수묵채색 및 아크릴 2010

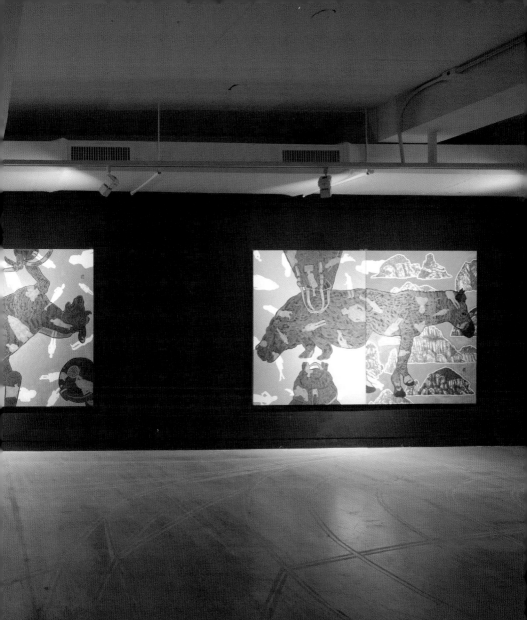

2011 성곡미술관 2관 2층전시 광경

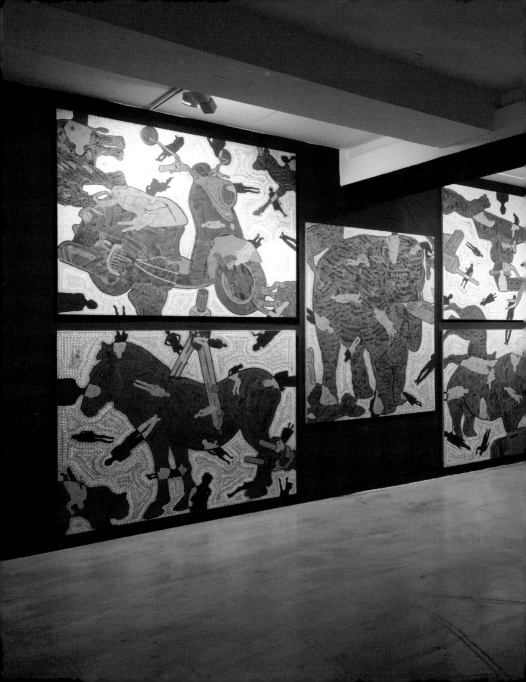

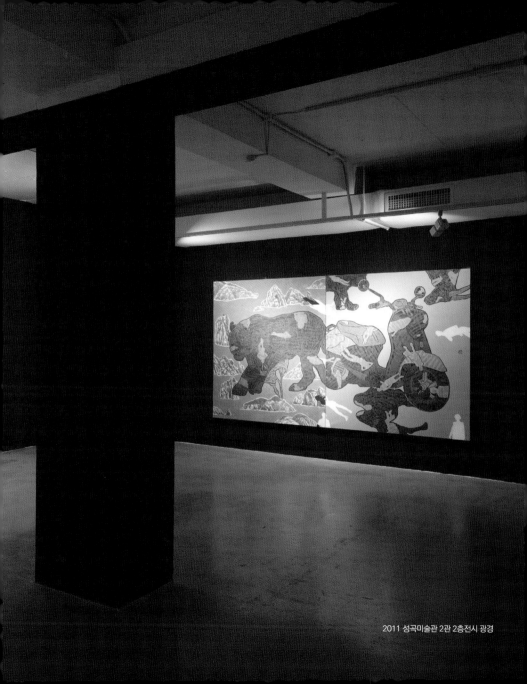

2011 성곡미술관 2관 2층전시 광경

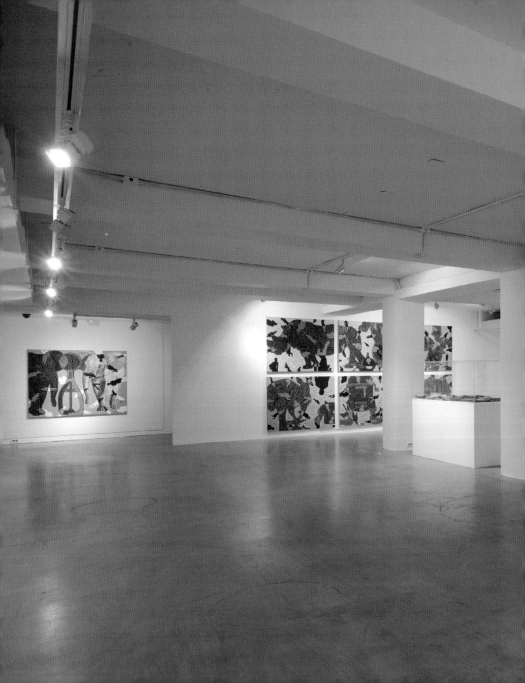

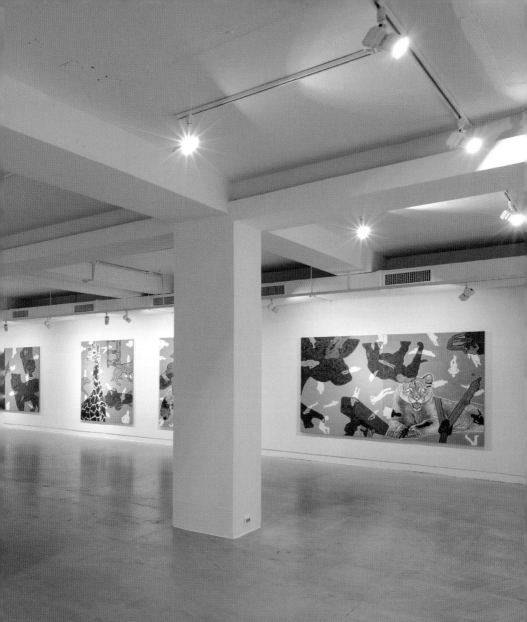

2011 성곡미술관 2관 3층전시 광경

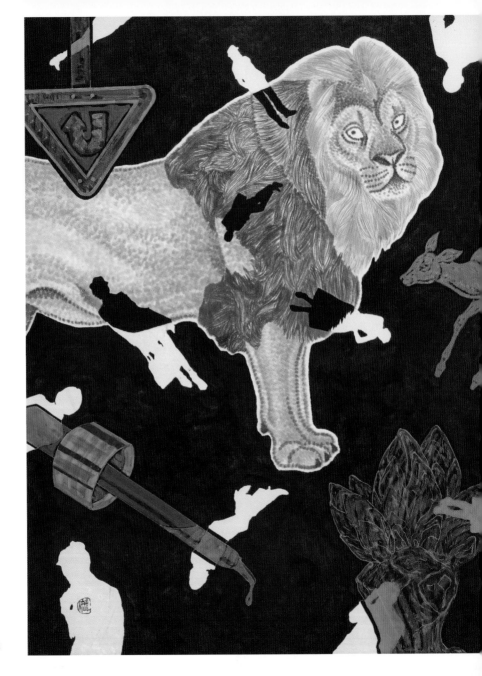

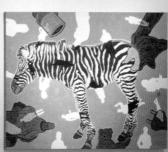

2011성곡미술관 2관 3층전시 광경

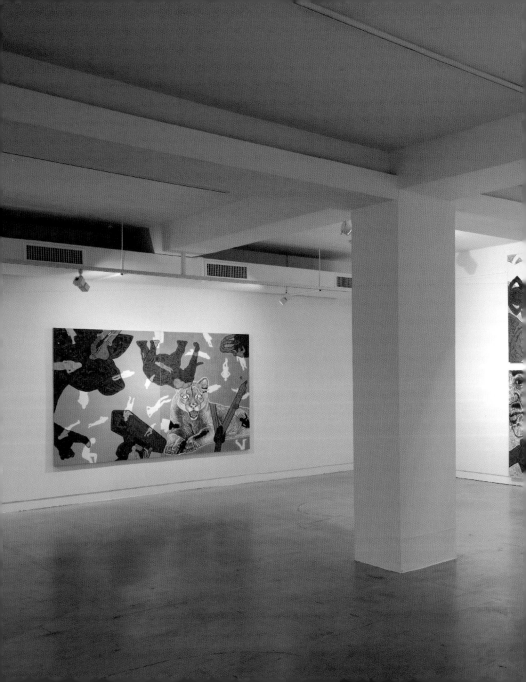

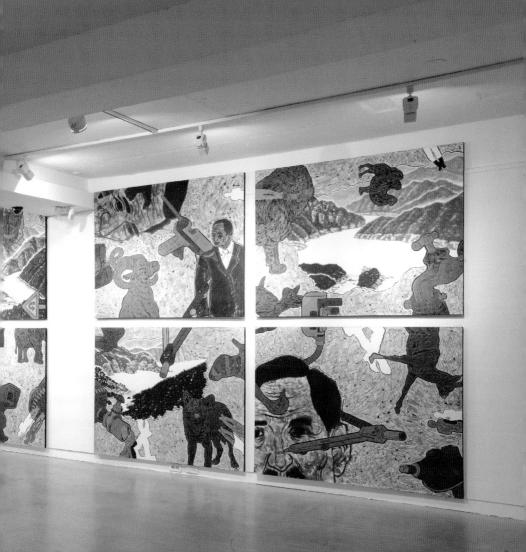

2011성곡미술관 2관 3층전시 광경

유목 동물과 인간의 꿈, 그리고 색다른 경험

장준석 / 미술평론가, 문학박사

1. 동 시대를 살아가는 작가

한국 미술계에 서양의 모더니즘 미술이 들어오면서 서양적인 미학과 예술은 많은 미술인들의 창작에 영향을 주었다. 자신의 내면이나 우리의 감성과 문화적 특징 혹은 사회적 환경 등을 들어다보는 것보다는 서양미술의 방향이나 기법 혹은 외적인 모습에 더 많은 관심을 가지고 그 미술 양식을 따라가는 경향이 많아지게 된 것이다. 많은 작가들이 독창적인 작품보다는 자신도 모르게 시류에 영합하는 작품들을 창작하게 되었다. 어쨌든 우리 미술은 대체적으로 1960년대 이후 다양한 변화를 맛보게 되었다. 이런 면에서 볼 때 대학원을 졸업한 후부터 근 이십여 년 동안 유행이나 시류에 휩쓸림이 없이 자신만의 독특한 화법과 어법으로 꾸준히 창작에 몰두하고 있는 허진의 작품세계는 관심을 끌기에 충분하다.

허진의 작품은 여느 작가들의 그것과는 달리 많은 이야기를 담고 있다. 그러므로 허진의 작품을 이해하기 위해서는 우리 시대가 지닌 문화적 충격이나 사회적 병리현상, 철학적 관점뿐만 아니라 거기에서 나온 아픔까지도 함께 이해해야 한다. 이는 그만큼 허진의 작품세계가 단순히 감각적 · 기법적인 면만을 담고 있는 게 아니라 동시대 작가로서의 사명감과 시대정신, 자연 및 익명의 인간과 사물로부터 추출되는 꿈 등의 오묘한 예술성과 작가 정신까지도 깊숙하게 담고 있음을 의미한다.

2. 해체보다는 다양한 용량의 폭발

허진이 지속적으로 보여주는 자신만의 표현과 이야기는 그의 작품을 이해하려는 이들에게

유목동물+인간2009-12, 145.5×112 한지에 수묵채색 2009

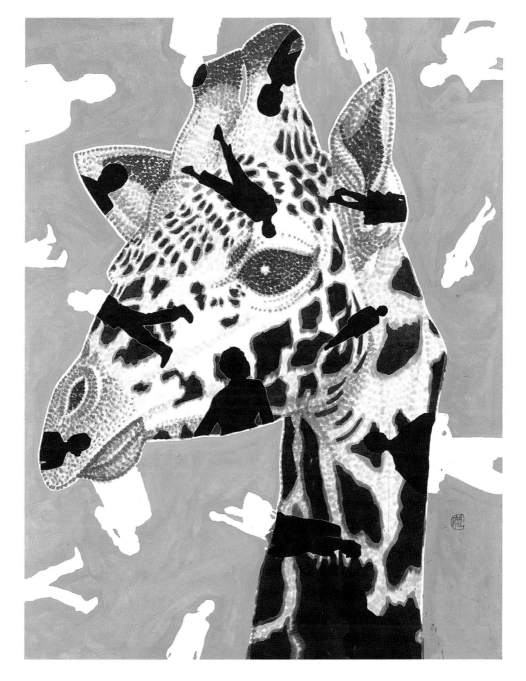

많은 생각을 갖게 한다. 그러기에 허진의 그림에는 고대의 예술 정신과 전통적인 숨결뿐만 아니라 서양의 해체주의적 관점과 노마니즘적 시각, 후기모더니즘적인 사고 등 여러 시각과 관점과 방향이 존재한다. 그 때문인지 그의 그림에 대한 이론가들의 견해는 다양하다. 미술 평론가 김복영은 허진의 예술을 '문자 그대로의 해체주의적 방식'이라고 표현했으며, 이종 숭은 '인간과 역사의 운동을 화면의 표층으로 떼어내서 해체하는 것'으로 이해했고, 미술사 가 심상용은 '현실의 해체적 재구성이라기보다는, 오히려 현실의 재현에 더 가깝다'는 조금 다른 관점을 드러냈으며, 서정걸은 허진의 그림에 '환경 문제가 중요한 주제로 자리 잡고 있 다'고 했다. 이처럼 허진의 그림은 다양한 이야기꺼리와 소재 및 이미지를 내포하고 있음을 알 수 있다. 이 이미지는 고대의 예술가들이 추구했던 것처럼 사실주의의 한 정점을 지탱하 는 것 같기도 하지만, 디오니스적인 사유가 저변에 흐르기도 하고, 고대를 사랑했던 프로이 트처럼 마음의 고향을 잃어버린 현대인들의 무의식과 본능적인 향수, 심층심리 등을 회복시 키고자 하는 희망사항도 담고 있다. 그뿐만 아니라 인간 자체의 향수가 물질문명의 산물과 더불어 융화되는 모습으로 드러나는가 하면, 예술과 사회가 교류되는 장으로 표출되기도 한 다. 또한 고대에 관심이 많았던 아서 단토가 희망하는 것처럼 이론적인 것에 바탕을 둔 해석 학적인 성향도 드러난다. 이것이 아마도 허진 예술의 매력이 아닌가 싶다.

이처럼 다양한 의미와 이미지를 담고 있는 허진의 그림은 그만큼 많은 용량을 담고 있다고 할 수 있다. 동물과 익명의 인간이 뒤섞이는가 하면, 수묵의 텁텁함이 듬성듬성 던져진 채색 과 조화를 이루어 강렬하게 드러나기도 하고, 전통적인 수묵 산수화의 느낌을 전제로 자신 만의 시각으로 변형된 독특한 허진의 산수가 그려지기도 한다. 그러기에 다양한 제재와 이 야기꺼리를 거침없이 펼쳐 보이는 그의 그림은 현실의 단편이기도 하지만 또 한편으로는 무 대 같은 것이자 상징적인 것이라고도 하겠다. 정처를 알 수 없는 무대 위의 공연을 보는 듯한 그의 그림은 익명의 인간과 동물 그리고 산수라는, 어찌 보면 지극히 고전적인 주제를 바탕 으로 하고 있음도 흥미롭다. 고발자로서의 강한 메시지를 담고 있는 듯 하면서도 우리의 감 성을 자극하리만큼 순수한 형태감과 자율성마저 지녔으므로 우리의 눈을 즐겁게 해주는 게 그의 그림의 매력인 것이다. 요소마다 스며있는 촉촉한 색감은 우리의 오감을 자극시킬 만 큼 예민하며, 다양한 모습의 익명의 인간들과 동물들의 표정 및 특징을 잘 포착한 형태는 예 술철학적인 측면을 논하기에 앞서 무엇보다도 아름다움과 순수성을 담고 있다.

유목동물+인간2009-2, 162×122cm 한지에 수묵채색 및 아크릴 2009

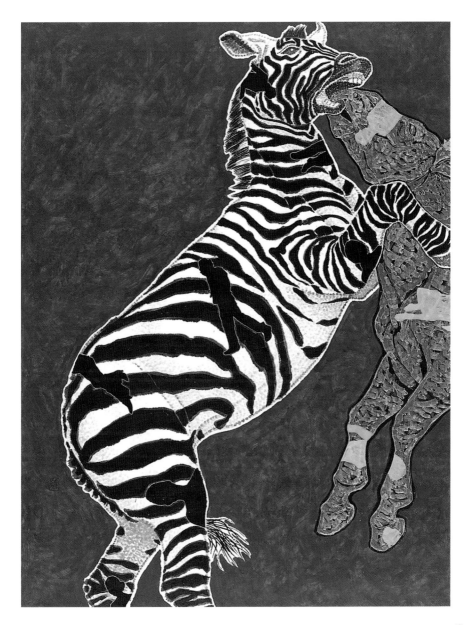

3. 방황으로부터의 출구

그래서인지 허진의 그림들은 무상한 듯 멋대로 가는 것 같으면서도 자유로움과 생명력 그리고 진지함 등을 지니고 있다.

이 생명력은 곧 예술성을 지닌 순수라 하겠는데, 이 시대에도 마르지 않는 자연의 원천을 휴머니즘적이면서도 현대적으로 자연스럽게 표출해낸 것이라 하겠다. 그 때문인지 허진의 그림은 단순하지가 않다. 평면 작업임에도 불구하고 때로는 마치 입체 작품과 같은 기분을 주기도 한다. 방대한 초원을 연상시키는 화면 안에서 사람과 동물들이 한데 뒤섞이는가 하면, 먹과 색이 자유분방하게 뒤섞여 하나가 되기도 한다. 그런가하면 형식적인 측면을 떠나 강렬한 메시지가 되기도 한다. 마치 과거가 있기에 오늘이 존재함을 말해주는 것처럼, 고대를 새로운 출발점으로 한 유목과 자연 그리고 인간과 동물이라는 매개체 사이에서 드러나는 연

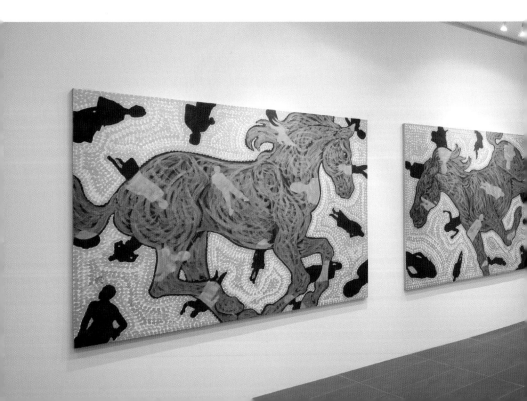

관성을 바탕으로 현대의 불확실성과 불합리함을 고발하려는 속내까지 드러낸다. 요제프 올 부리히는 예술 작품을 '예술 애호가에게 조용하고 우아한 피신 장소를 제공해 주는 신전을 세우는 것'이라고 하였지만, 허진의 예술 작품은 단지 우아한 피신 장소만이 아닌, 다양한 원천들의 조합 속에 인간의 본성을 회복하기 위하여 일종의 생명성을 환원시키는 것과도 같은 메시지와 힘을 지닌 것이기도 하다.

 방황하는 듯이 걷거나 뛰며 정체를 알 수 없는 인간들과 엉켜있는 낙타, 산양, 코뿔소 등의 모습은 자연과 인간이 서로 합일되고 보편적인 이념이 성취되는 세계라기보다는, 자연과 인간, 생의 시작과 종말의 무대가 원초적인 공간 속에서 자유분방하게 새로운 프레임을 구축하고 있는 것처럼 느껴진다. 방황하는 익명의 사람과 동물들이 하나의 공간 속에서 중복되고 잘려 나가기도 하는 것이다. 평면 작업이지만, 마치 삼차원의 공간 속에서 서로 얽히고설킨 것처럼 무질서하면서도 숨을 쉬는 것 같고 삼차원의 공간이 일차원으로 환원되는 듯한

2009 갤러리 스페이스 이노 전시 광경

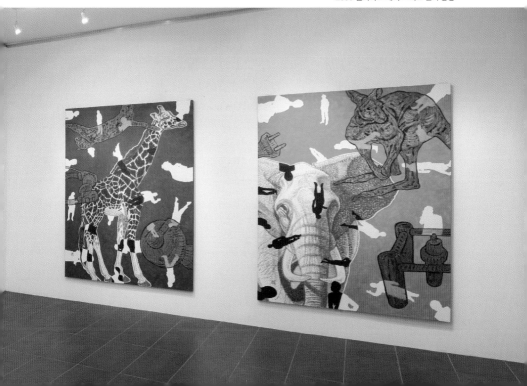

느낌을 주기도 한다. 마치 기계가 조립되고 분해되듯, 이 세상의 모든 것들이 허진의 손 안에서 새로이 조합되기도 하고 뜯어지기도 하며 아무렇게나 내동댕이쳐지기도 하는 것이다. 그 속에서는 인간과 동물 그리고 삶의 역사적 카오스가 역류를 한다. 그는 이 카오스 속에서 드러나는 예술에서의 유토피아를 인간과 자연의 틀에서 볼 수 있는 허상에서 찾지 않고, 인간과 자연 및 현대와 과거가 뭉뚱그려져서 현실과 괴리가 있을 것만 같은 또 다른 공간에서 찾는다. 이 공간적 실체는 몽상가의 유토피아일 수도 있고, 어머니의 자궁과도 같은 미지와 꿈의 허상일 수도 있다. 블랙홀 같은 이 실체는 허진이 집요하게 평면 속에서 여러 대상을 대입시켜 가며 성취해온 익명의 인간과 유목, 현대 산수도 시리즈 등이다. 이처럼 다양한 시리즈는 그가 지속적으로 추구해 온, 생명과 자연을 바탕으로 한 휴머니즘의 구현이라 할 수 있다.

허진의 근작인 〈유목동물+인간〉 시리즈는 그의 독특한 예술가적 기질을 보여주는 작품이다. 이 그림의 제목은 그다지 흥미를 못 느끼는 문외한도 대충 짐작할 수 있을 만큼 즐거운 스토리를 연상시킨다. 그림을 바라보면 강렬한 색을 바탕으로 한 동물들과 시커먼 인간들의 모습이다. 더구나 등장하는 대상들은 위치와 방향이 불분명한 상태에서 좌우 구분 없이 황당하게 전개되는 형국들이다. 또한 관람자들은 익명의 인간들이나 무미건조한 느낌의 인간의 모습과 꽃 그리고 뒤죽박죽이 된 다양한 동물의 모습 등에서 야릇함과 궁금증을 갖게 된다. '왜 작가는 이런 그림을 그렸을까'하는 궁금증과 함께 정확하게 뭐라고 설명할 수 없는 벽에 봉착하게 된다. 그러나 한편으로는 여기에서 색다른 경험을 할 수 있다. 이는 미적인 아름다움이라기보다는 예측하지 못 했던 것과 상상력으로 인한 강력하면서도 모호한 그 무엇, 다시 말해 위대한 것, 뜨거운 것, 강력한 것, 정상적으로 생각해 낼 수 없는 어떤 폭발력 등을 맛볼 수 있다. 이것은 아마도 칸트가 이야기하는 숭고와 같은 색다른 경험인 것이다.

이처럼 허진의 그림은 잡을 수 없이 끝없는 신비로움을 우리의 현실에서 우러나오는 인간적 친밀감과 교묘하게 결합시킨 것이다. 또한 새벽닭의 울음처럼 맑고 투명하다. 허진은 우리의 정서를 지녔으면서도, 독창적인 그림을 집요하게 추구하며 외길을 걷고 있는 외로운 예술가가 아닌가 싶다. 인간의 삶을 누구보다 소중하게 여기고 사랑하는 휴머니즘 예술가인 허진의 앞으로의 여정이 궁금해진다.

유목동물+인간-문명2009-4, 162×122cm 한지에 수묵채색 2009

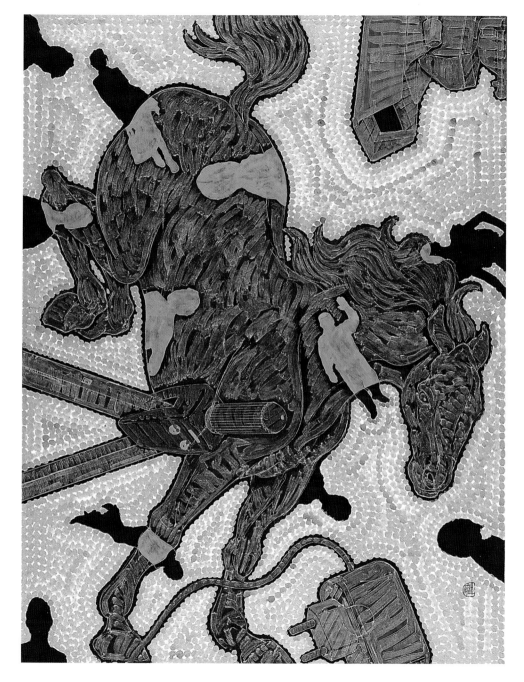

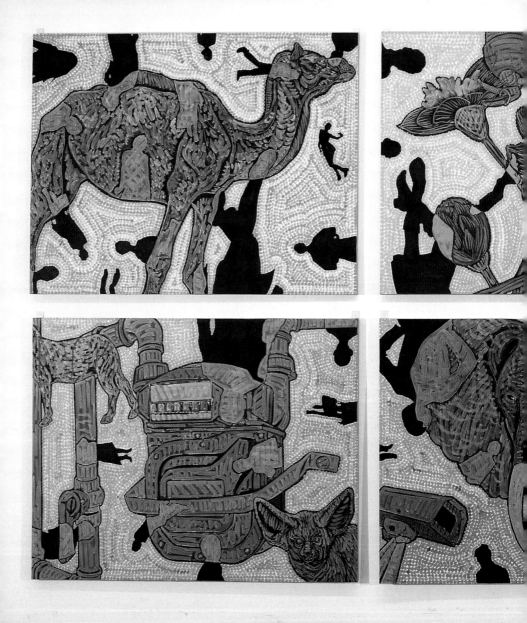

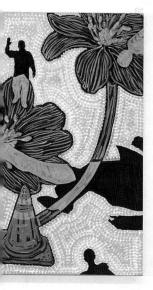
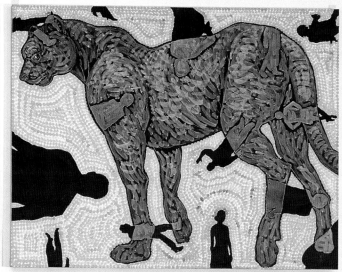

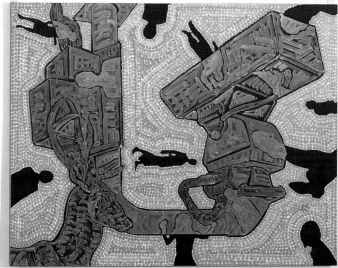

유목동물+인간-문명2009-1, 112×145.5cm ×6개 한지에 수묵채색 2009

동대문의 지역성과 역사성에 관련된 11가지 추억

동대문 운동장 터에 국내 최대 규모 아트펜스 설치
- 도시갤러리 프로젝트 -

□ 동대문이 디자인의 메카로 태어난다. 서울시는 작년 동대문을 한국의 디자인 중심으로 조성하기 위해 동대문디자인플라자&파크(이하 DDPP)의 계획을 발표했다. 현재 문화재 발굴을 비롯하여 DDPP의 조성을 위한 기초공사가 한창이다.

□ 서울시는 시민의 안전과 미관을 위해 높이 6m, 길이 1km의 거대한 공사장 가림막을 설치했고, 문화재 발굴현장을 시민들이 관람할 수 있도록 투명창을 냈다. 서울시는 도시를 작품으로 만드는 도시갤러리 사업으로 공사 가림막에 허진의 작품 〈동대문의 지역성과 역사성에 관련된 11가지 추억〉을 펜스에 설치했다. 이 작품은 국내최대 규모의 아트 펜스로 디자이너가 디자인한 여타의 펜스와는 달리 손으로 직접 그린 작품을 래핑하는 이례적인 설치 방식으로 시민들에게 주목받고 있다.

□ 허진의 작품은 작가가 어렸을 적 겪었던 동대문의 기억과 근대성장 동력이었던 상인들에 대한 바람을 작품내용으로 담아내었을 뿐만 아니라 훈련원 터에 대한 역사적 기억과 DDPP에 의한 디자인의 활성화와 경제의 성장을 위한 희망찬 미래를 작품으로 염원하였다는데 그 의미가 깊다.

□ 이번 작품은 동대문의 역사성·정체성·상징성을 되새기고 과거·현재·미래를 조망할 수 있도록 이와 관련한 11가지 테마를 설정해 상징적 도상들로 구성된 서술적인 구조양식을 가지고 있다. 총 11개의 테마로 이루어져 있으며 주요내용은 동대문, 광화문 해치(좌·우), 민화 속의 해치, 동대문디자인플라자&파크, 동대문운동장, 동대문운동장역, 스포츠선수, 하도감 터, 남산타워, 동대문 지역의 종합상 등으로 구성했다.

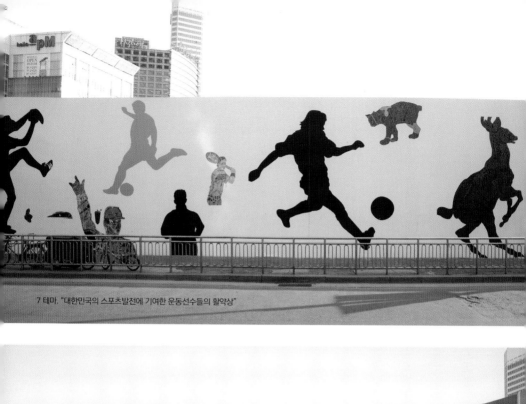

7 테마. "대한민국의 스포츠발전에 기여한 운동선수들의 활약상"

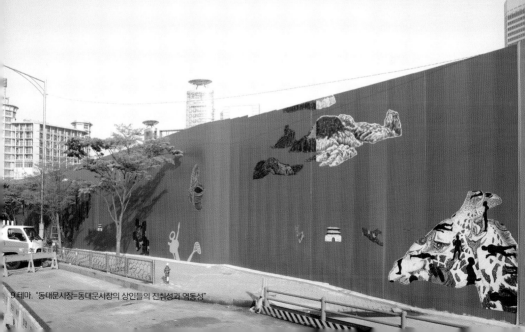

9 테마. "동대문시장=동대문시장의 상인들의 진취성과 역동성"

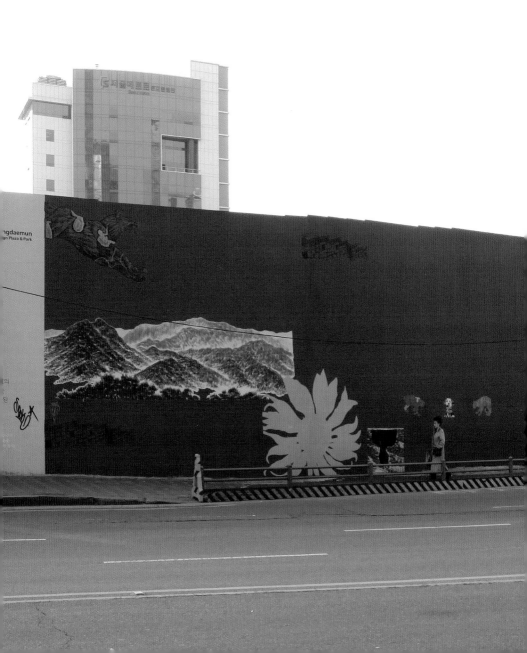

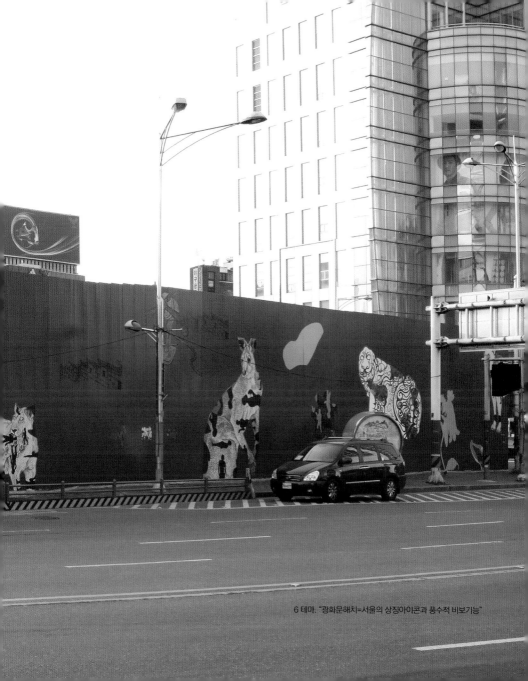

6 테마. "광화문해치=서울의 상징아이콘과 풍수적 비보기능"

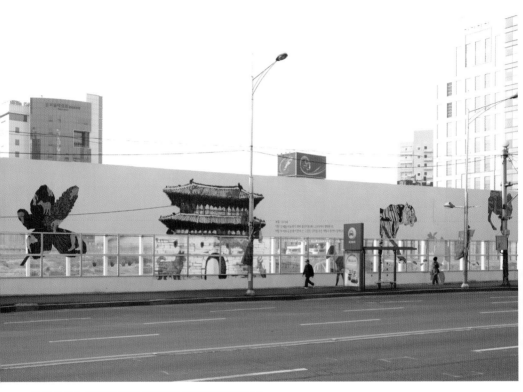

5 테마. "동대문=조선의 역사와 전통을 상징하는 서울 동쪽 대표적 아이콘"

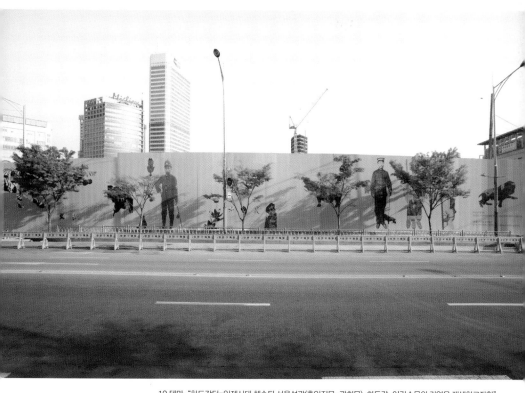

10 테마. "하도감터=일제시대 훼손된 서울성곽(흥인지문−광희문), 하도감, 이간수문의 기억을 재생하고자함"

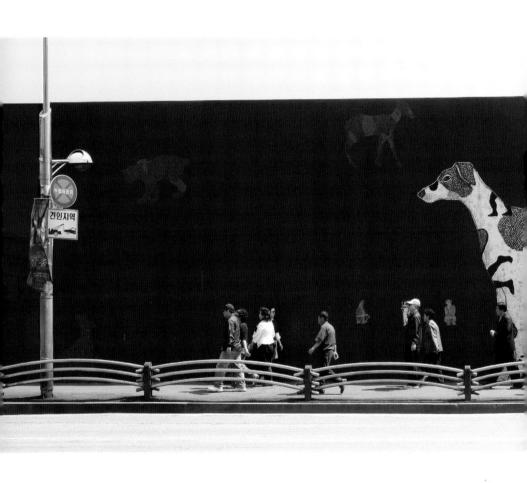

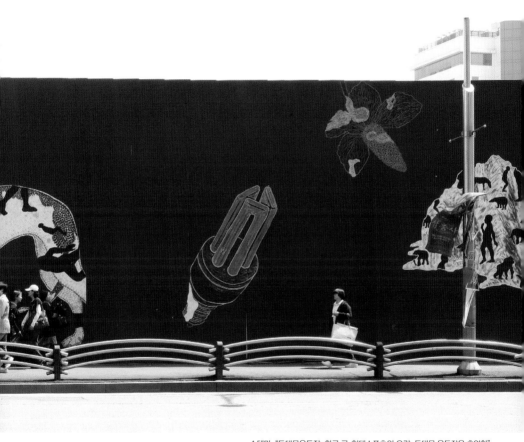

4 테마. "동대문운동장=한국 근·현대스포츠의 요람, 동대문 운동장을 추억함"

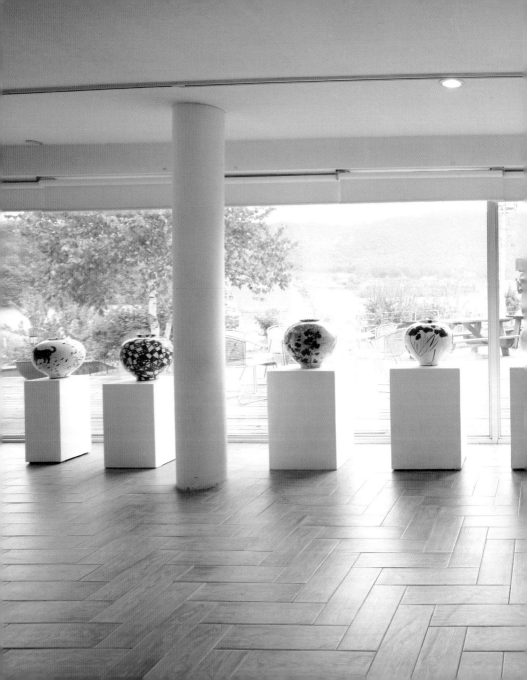

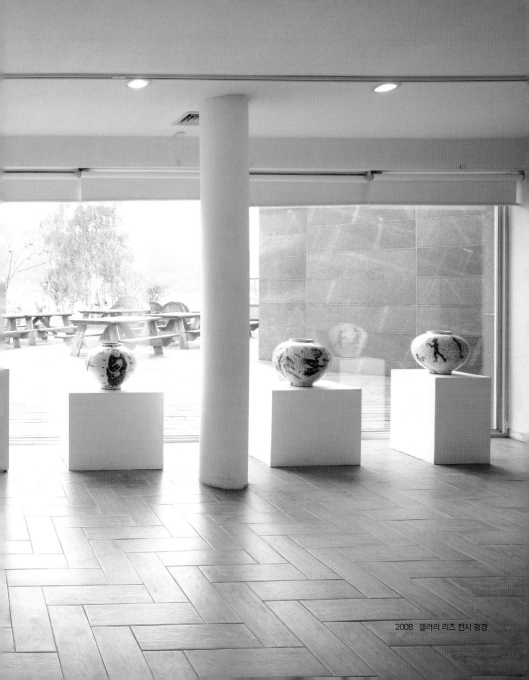

2008 갤러리 리즈 전시 광경

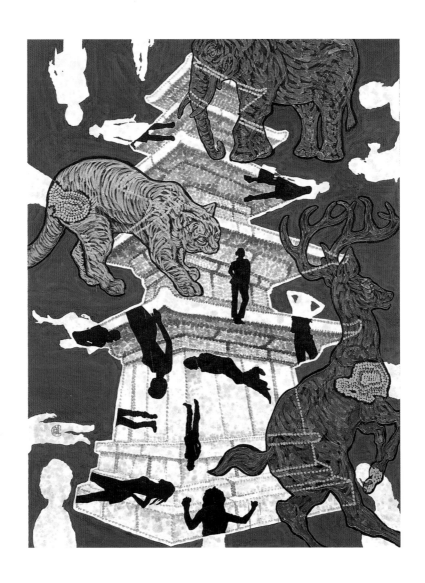

유목동물+인간2007-24(정림사지5층석탑1), 162×122cm 한지에 수묵채색 2007

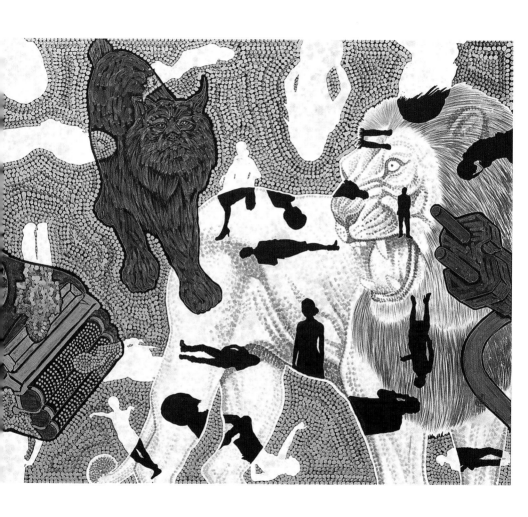

유목동물+인간-문명2007-22, 130×162cm 한지에 수묵채색 2007

익명화 된 백범 김구의 초상, 226×175cm 한지에 수묵 2006-2007

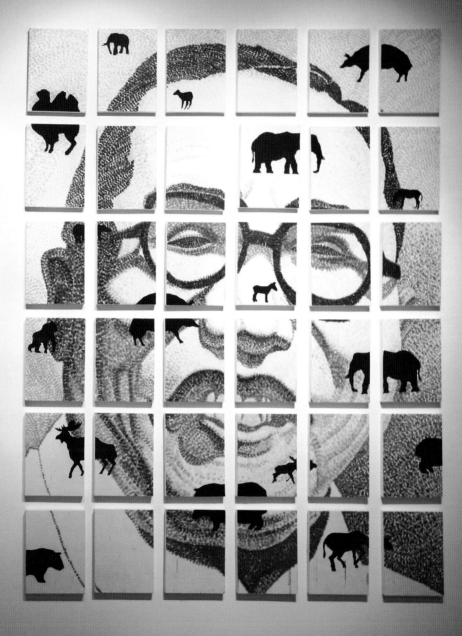

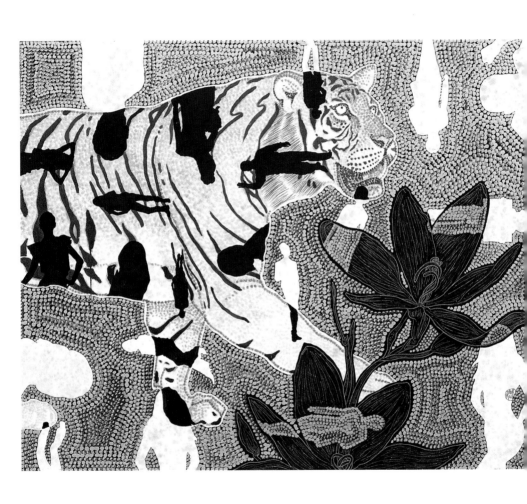

유목동물+인간2007-20, 130×162cm 한지에 수묵채색 2007

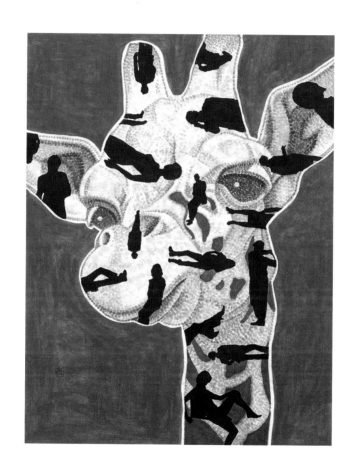

유목동물+인간2007-23, 145.5×112cm 한지에 수묵채색 2007

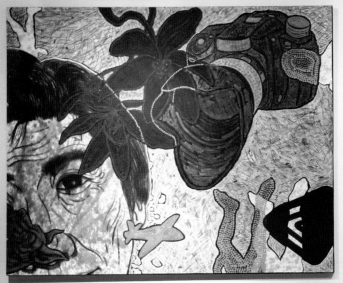

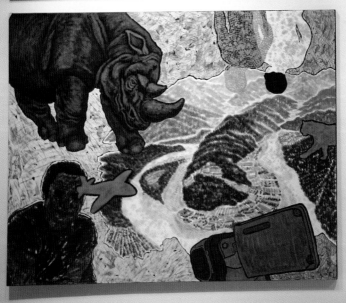

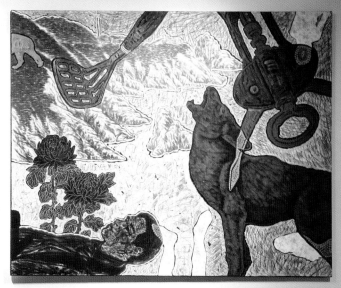

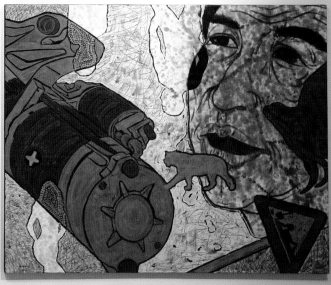

익명인간~여로10, 130×162cm×5개 한지에 수묵채색 2007

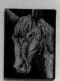
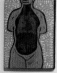

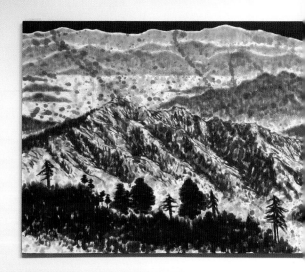

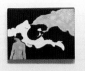

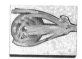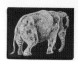

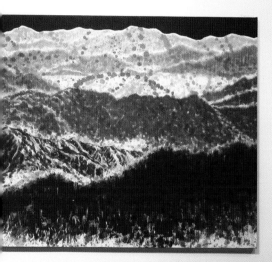

익명인간-생태순환도5, 284×473cm 한지에 수묵채색 2007

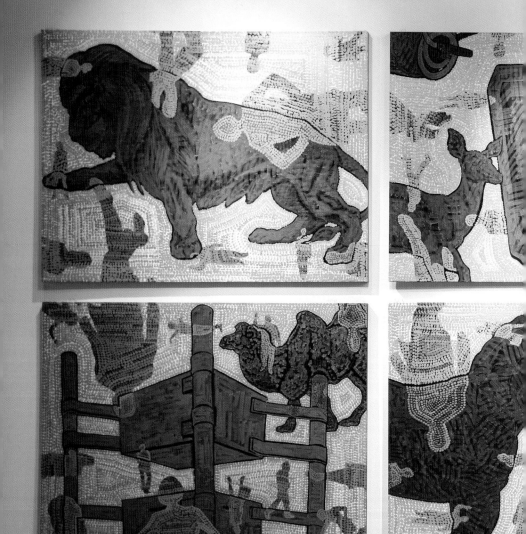

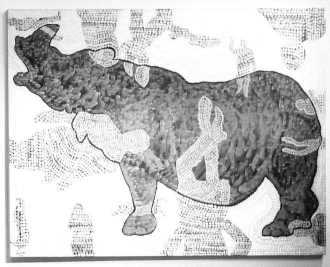

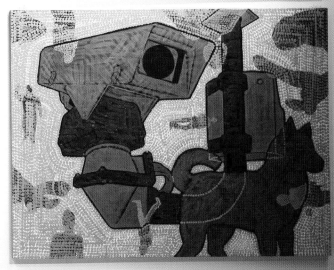

유목동물+인간-문명2007-33, 122×162×6개 한지에 수묵채색 2007

理性의 경계를 탈주하는 유목적 상상력

최 광 진 / 미술평론가, 理美知연구소장

인간이 동물과 식물 같은 존재들에 비해 우월성을 갖고 있다고 믿는 이유 중에 하나는 이성 (理性)을 지녔다는 점 때문일 것이다. 다른 생물과 자연을 외면한 채 오직 인간에게만 중심적 인 위치를 부여한 서구 근대의 이성중심주의는 희랍철학에서부터 모더니즘에 이르기까지 서구 사상의 지배원리가 되어왔다. 개별적이고 다양한 세계의 모습을 이성의 힘으로 경계지 우고 굴복시켜 식민화하려는 계몽주의의 야망은 신의 경지를 인간 스스로 도달하겠다는 본 래의 취지와는 달리 한편으로 인간과 자연을 억압하는 도구로 전락하기도 했다. 이처럼 도 구적 이성에 의해 억압된 미시세계의 특수한 차이들을 복원하려는 노력은 오늘날 포스트모 던 인문학과 예술의 사명이 되고 있다.

동양화의 전통에서 출발한 허진의 회화는 서구의 인간중심주의가 자행한 이성의 폭력을 공 격하고, 이성의 힘으로 구획해 놓은 거창한 구획과 경계들을 무너뜨려 탈주시키는 데서 오 는 해방감을 드러내고자 한다. 사실 인간과 동물, 식물이라는 이름들은 인간이 이성을 통해 경계를 구획해 놓은 것들이고, 그러한 구분에는 인간의 우월성이 저변에 깔려 있다. 그는 이 러한 경계를 무너뜨리고 단지 차이의 세계로 존재하고, 서로 유기적인 관계 속에 호환되는 자연의 유목적이고 생태적인 관계망을 꿈꾼다.

이러한 의도는 그의 작품의 구성방식에서 확인할 수 있다. 그는 작품에 인간과 더불어 여러 동물과 식물을 동시에 등장시키는 동시에 그들의 상식적 관계를 역전시키고 뒤섞어 놓아 복 잡한 관계망을 구조화한다. 그의 작품에서 인간의 모습은 결코 우월적 존재가 아니다. 인간 의 형상들은 작은 단위로 기호화되고 파편화되어 동물이나 식물 안에서 기생하기도 하고, 무중력 상태에서 가벼운 깃털처럼 허공을 떠다니기도 한다. 인간 보다는 오히려 개, 호랑이, 얼룩말, 기린, 사슴 같은 동물이 더 중요한 비중을 차지하는 경우가 많다. 그렇다고 그것들이 어떤 구체적 상징성을 갖는 것은 아니다.

유목동물+인간2007-4, 112×145.5cm 한지에 수묵채색 2007

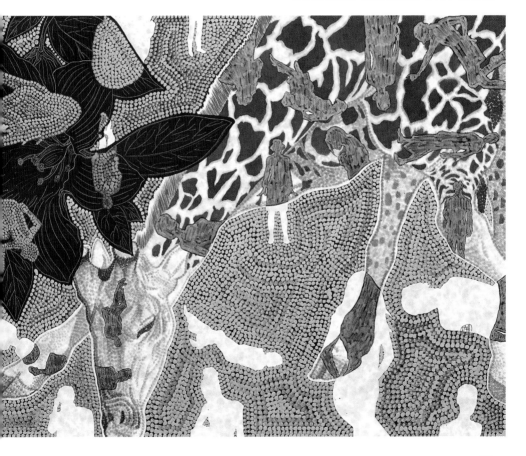

일탈과 부정의 즐거움

그의 회화에서 어떤 시각적인 재현을 읽어내는 것은 어려운 일이 아니지만, 그것의 내용과 이야기를 찾는 것은 어려운 일이다. 평범하고 일상적인 소재를 제시하면서 어떤 일관된 이야기나 담론을 박탈하고 대상의 의미를 고립시켜 의미론적으로 반재현적인 낯설음을 창출하는 것은 허진 회화의 중요한 전략이다. 따라서 그의 회화가 불러일으키는 즐거움은 친숙한 사실성에서 오는 발견의 즐거움이 아니라, 오히려 현실적인 맥락을 벗어나는 데서 오는 '일탈과 부정의 즐거움'이다.

이러한 일탈과 부정의 즐거움은 그것을 평면에 배치시키는 방식에서 결정적으로 드러난다. 그의 조형언어는 고전적 리얼리즘에서처럼 3차원적 원근법이나 모더니즘 회화에서 보이는 평면성의 방식을 따르지 않는다. 그렇다고 입체파적인 다시점도 보이지 않는다. 그는 대상의 크기와 위치가 시각적 맥락과 상관없이 마법사가 마술을 부리듯이 대상을 변형시켜 배치한다. 이러한 구성은 시각적 질서가 아니라 마음의 의한 마음의 질서에 의존한다는 점에서 표현주의적인 요소를 지니고 있으나 자신의 주관적인 내면에 전적으로 의존하지 않는다는 점에서 다르다. 또 화면의 구성방식에서 일상적 사물을 통해서 일상적 질서를 무너뜨리고 있다는 점에서 마그리트식의 데페이즈망에 가깝지만, 초현실주의에서처럼 막연한 무의식이 아니라 자신의 심리적인 아우라가 붓 터치를 통해 반영되고 있다는 점에서 차이가 있다. 그의 회화는 양식적으로 무의식에 의존하는 초현실주의와 신체성에 의존하는 표현주의의 틈새에서 자신의 조형언어를 구축하고 있는 듯하다.

마음과 신체의 논리

이러한 그의 회화를 보다 깊이 있게 이해하기 위해서는 신체와 마음의 논리를 이해하는 것이 중요하다. 사실 우리의 마음과 신체의 욕망은 이성이나 지성보다 훨씬 자유롭고 보다 다자간의 대화를 추구하는 유목적인 차원이 강하다. 그것은 들뢰즈(Gilles Deleuze) 같은 후기구조주의자들이 말하는 것처럼 사회가 정의한 각종 관습적이고 코드화된 억압으로부터 끝없는 탈주를 꿈꾸고, 모든 표준화의 권력에 저항하며 무작위한 새로운 연결들을 만들어낸다. 이러한 본능적이고 복합적인 관계망으로서의 세계는 허진의 작품을 읽어내는 중요한 코드가 된다.

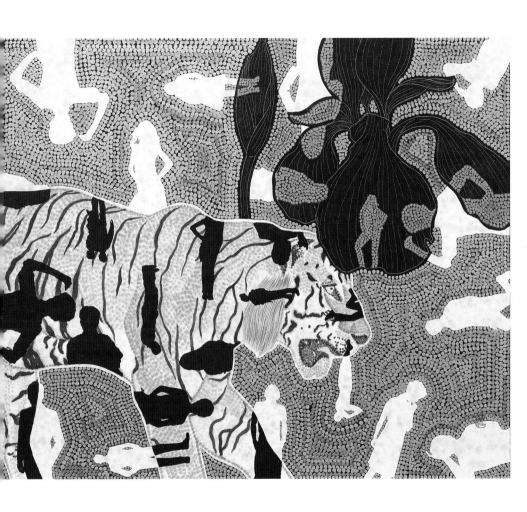

유목동물+인간2007-1, 130×162cm 한지에 수묵채색 2007

이성에 갇힌 신체의 감각과 이미지의 세계를 복원하기 위해 그가 취하는 방식은 먼저 과거에 경험한 어떤 인상적 사건이나 사물을 불러오는 것에서 출발한다. 그것들은 그의 기억 속에 잠재적 양태로 존재하는 이미지들이다. 최근 그의 작품에 빠짐없이 등장하는 동물들은 2002년 일본을 여행하고 나서부터 등장하는 소재들이다. 당시 그는 일본 나라에 있는 고후쿠지(興福寺)에서 푸른 전원에서 울타리도 없이 동물들이 인간과 하나 되어 어우러져 노니는 모습에서 신선한 충격을 받았고, 이러한 생태적 이미지에 대한 강한 기억은 그의 관심사를 변화하게 할 만큼 인상적이었다. 그 이전까지 〈익명인간〉 시리즈를 통해 보여준 허진의 작품은 주로 위선적인 인간을 풍자하는 현실비판적인 작업이었다. 다소 표현적이고 해체적이었던 그의 작품은 2002년 일본 여행에서 얻은 이미지에 의해 보다 긍정적이고 생태적인 작업으로 변모케 되었다.

그의 작업은 자신의 기억 속에 강하게 새겨져 있는 생태적 이미지를 일단 끄집어낸 뒤 그것의 의미를 어느 특정한 맥락에 고정시키지 않고 마음의 미끄러짐을 따라 다소 발생론적인 창발에 손을 맡긴다. 그럼으로써 예키지 않은 구성방식이 순간적으로 결정된다. 이처럼 다소 즉흥적이고 우연에 의존한 구성방식이 정합성을 부여받는 것은 시각의 논리가 아니라 마음의 논리이다. 그는 마음의 논리에 의해 전개되는 운동변화와 이미지의 자율성에 탐닉한다. 때문에 그의 작품에서의 이미지들은 어떤 기준이 되는 축이나 중심이 존재하지 않고 상하좌우 횡단하며 가로지르고 뒤섞인다. 생태적 담론을 간직한 그 이미지들은 화면에 그려짐과 동시에 돌발적으로 등장하는 감각적인 터치와 창발적 구성에 의해 와해되고 새로운 질서화가 이루어진다. 최근 그의 작품에 빠짐없이 등장하는 점(dot)들을 특수한 사실성을 약화시키고 대상을 익명화시켜 초월적 공명을 가능케 하는 기제로 작용한다.

형상으로서의 회화 이미지

이러한 방식으로 창출된 그의 회화 이미지는 실체도 허상도 아니면서 실재의 일부가 되는 그 무엇으로 들뢰즈가 말하는 '형상'(figure)의 개념과 가깝다. 형상은 구상이나 재현과 달리 어떤 구체적 서술이나 설명을 허락하지 않고, 대상으로부터 고립시켜 오직 신체 감각의 직접성을 통해서만 구현되는 무엇으로 지시할 모델이 없는 이미지이다.

이처럼 허진의 회화는 경험적 재현에서 출발하면서 의미론적인 상징성과 상투적인 서술성을 거부하고 하나의 순수한 '형상'으로 귀착되는 과정을 드러내 보여주고 있다는 점에서 주

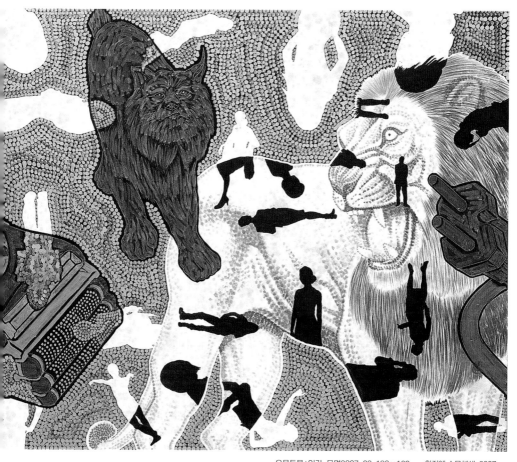

유목동물+인간-문명2007-22, 130×162cm 한지에 수묵채색 2007

목된다. 이러한 '형상으로서의 회화 이미지'는 경험과 관념, 구상과 추상, 내재와 초월, 의식
과 무의식, 관심과 무관심이라는 인간 이성이 설정한 이분법적 경계를 내파(implosion)시켜
실체와 관념 사이에 또 다른 실재로서 존재하는 이미지의 세계를 복원해낼 수 있는 가능성
을 지니고 있기 때문이다. 또한 이러한 이미지는 재현과 달리 어느 특정 대상에 종속되지 않
는 동시에, 초월적이고 관념적인 추상에서 벗어나 새로운 현실을 구성해 보일 수 있다는 점
에서 미학적 의미를 지닌다.

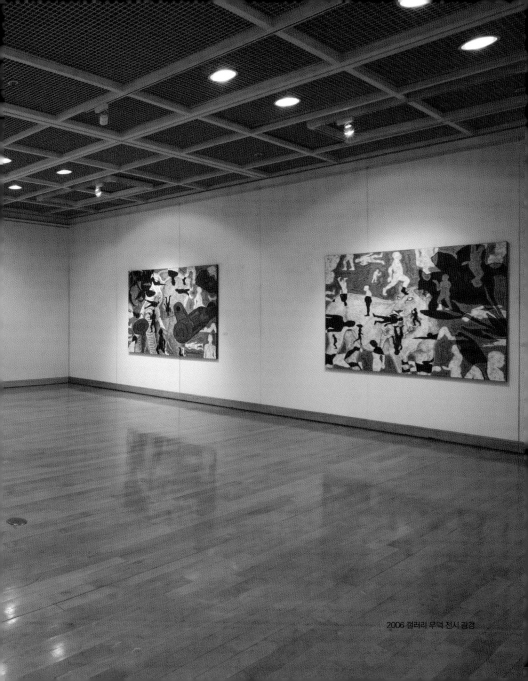

2006 갤러리 우덕 전시 광경

회화를 통한 눈뜨기와 세상 찌르기

-〈익명인간〉시리즈를 통해 본 허진 회화의 자연 순환관-

김백균 / 중앙대학교 교수

90년 첫 개인전 이후, 꾸준히 〈익명인간〉시리즈를 통하여 인간 사회의 부조리와 인간적 삶에 대한 근원적 반성을 추구했던 허진의 작업은 기본적으로 인간에 대한 믿음과 인간애, 즉 휴머니즘에 바탕을 두고 있다. 그동안 그의 작업을 이끌어가는 주제는 현대 사회의 과도한 부유이미지 속에서 자신의 정체성을 찾지 못하고 배회하는 익명인간이거나, 원시적 삶그대로 투영된 이름이 부여되지 않은 자연 그대로의 유목동물, 또는 이러한 세계관으로부터 연역되어 나오는 사회적 부패, 관습과 체제, 구조적 모순 같은 것들이었다. 그의 회화가 다루는 주제와 소재가 사회 혹은 문명 비판적인 것이며, 그의 정신세계가 지향하는 곳이 비문명적 세계 임에도 불구하고 허진은 여전히 휴머니스트이며, 인간에 대한 신뢰와 믿음, 그리고 지식인으로써의 사명감이나 책무를 가지고 있다.

그의 작업은 그가 발을 딛고 서있는 현실의 직시에서 출발한다. 그가 지나온 세월은 한국의 경제적 성장과 더불어 사회적 모순이 폭발하던 시기였다. 정치적 갈등과 노사 문제, 영원히 풀리지 않는 빈부계층간의 충돌은 어디에서 기인하는가? 결론부터 말하면, 그가 보기에 그의 눈에 보이는 사회의 제도적 구조적 모순들은 인간의 욕망이 만들어 낸 허상이며 세계를 구성하는 진정한 모습과는 거리가 있다는 것이다. 그래서 그는 인간의 인식이 만들어낸 사회적 질서 체계를 거부한다. 〈익명인간〉시리즈는 바로 인간의 인식에 대한 부정이다.

허진이 인간의 욕망을 통한 인식을 부정하고, 대안으로 제시하는 것은 유목동물로서의 입장을 지닌 인간상이다. 문명의 탈을 쓴 욕망의 역사를 서술하기 이전의 인간상을 회복하자는 것이며, 인간 역시 동물과 마찬가지로 자연의 일부로서 자연의 원리에 입각하여 살아가는 것이다. 인간이 자신의 욕망에 의해 세상을 인식하는 순간, 인간에게는 인간관계라는 질서가 부여되며, 이러한 인위적 질서체계가 인간에게 죽음 혹은 죽음의 세계관을 선사한다는 것이다. 그러므로 〈익명인간-생태순환도〉로 대변되는 그의 세계관은 다분히 문명비판적일 수밖에 없다.

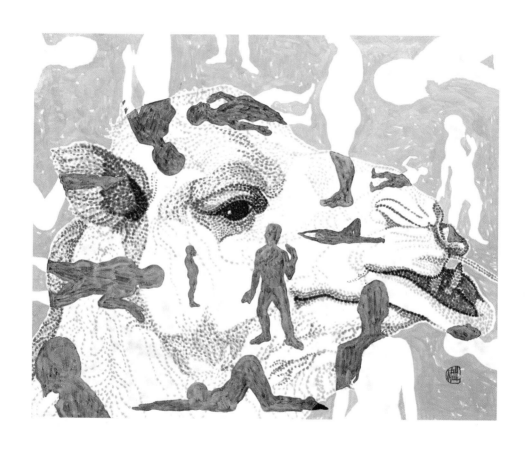

유목동물+인간2006-3, 81x100cm 한지에 수묵채색 2006

기실 그의 이러한 문명비판적인 생각은 노자와 장자의 자연관과 밀접한 연관을 맺고 있다. 노자는 만물 존재의 원리로서의 '도'와 그의 작용으로써 '덕'의 개념을 제시함으로써 모든 만물가치의 척도로서 '도덕'의 회복을 주창한다. 이때 '도덕'은 유가의 '도덕'과는 다르다. 노자의 '도덕'은 인간 문명의 관점에서가 아니라, 스스로 그러한 '자연'의 순환법칙에 부합함으로써 인간의 작위적인 가치가 부여되지 않은 우주순환의 법칙성을 따르는 것을 의미한다. 노자의 사상은 '자연'과 '무위'라는 중심 개념을 토대로 이루어진다. 형식적인 측면에서 보면 '자연'은 보편적이며 비교적 확정적이고 긍정적인 의미를 가진 말인 반면, '무위'는 비교적 특수하고, 모호한 부정적인 의미를 지닌 말이다. 내용적인 측면에서 보면, '자연'은 일종의 상태를 묘사한 것이고, 서로 다른 영역에서 사용될 수 있으며, 반드시 직접적인 대상을 요구하는 것이 아닌 반면, '무위'는 일종의 특수한 행위 방식을 가리키며, 행위 능력을 지닌 행위 주체에 쓰일 수 있으며, 반드시 행위하는 대상 또는 경우를 나타낸다. '자연'은 노자가 추구하는 최고의 가치이다. 반면 '무위'는 그 중심가치를 실현하거나 추구하기 위해 노자가 제시하는 기본 방법 또는 행위의 원칙이다. 《노자》의 '자연'이란 개념은 자연계를 지칭하는 것이 아니다. '자연'은 일종의 사물의 존재상태를 뜻하므로, '자연'이라는 개념 속에 자연계의 정황을 가리킬 수도 있겠지만, 노자철학의 관심의 대상은 대자연이 아니라 인류사회의 생존상태를 지시한다.

허진의 회화에서 그가 그리는 궁극의 세계는 자연으로 회귀한 인간상이다. 그리고 그러한 상태에서 인간은 부귀나 비천의 가치를 잊고 평화를 유지하며 살아간다. 갈등이 사라진 사회, 모순이 극복된 사회가 곧 허진이 유목동물, 유목인간을 통하여 말하고자 하는 이상이고 노자의 '자연'이 구현된 사회이다. 노자가 말하는 '자연'이라는 가치의 보편적 의의는 군주와 백성의 관계 속에서 외부적인 통치자의 힘을 직접적으로 느끼지 못하는 상태를 '자연'이라 부른다는 것이다. "공이 이루어지고 일이 완수되면, 백성들은 모두 내가 스스로 그러한 것이라고 여긴다.(功成事遂, 百姓皆謂我自然)"《노자·17장》 노자는 가장 훌륭한 위정자는 백성들에게 어떤 일을 강요하지 않을뿐더러, 자신의 은덕을 자랑하지도 않는다고 본다. 다음으로 '자연'은 원시적 생활방식을 가리키는 것이 아니라, 간섭 없이 유유자적 하게 살아가는 것을 뜻하며 그 근거는 '도'에 있다.

조금 길지만 《장자》의 한편을 인용하여 보자.

지고한 덕이 이루어진 시대에 사람들은 거동이 유유자적하며, (마음이)순수하고 욕심이 없었다. 그 당시, 산에는 길이 없고 못에는 배나 다리가 없으며, 만물이 무리지어 생겨나고 모두 이웃하며 살았다.

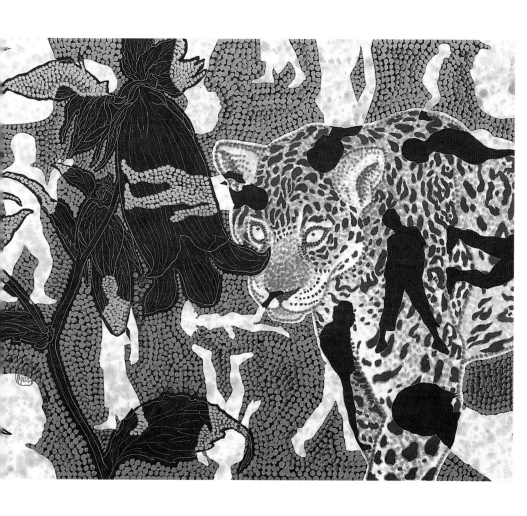

유목동물+인간2006-18, 81×100cm 한지에 수묵채색 2006

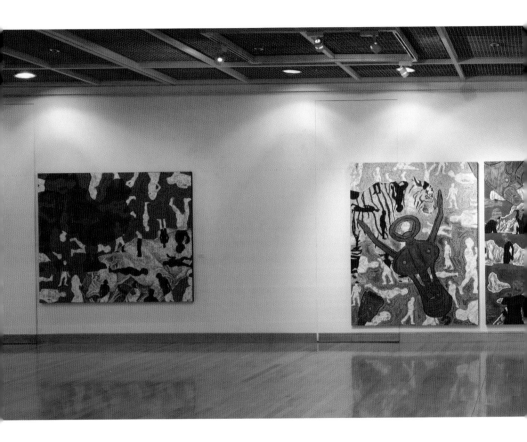

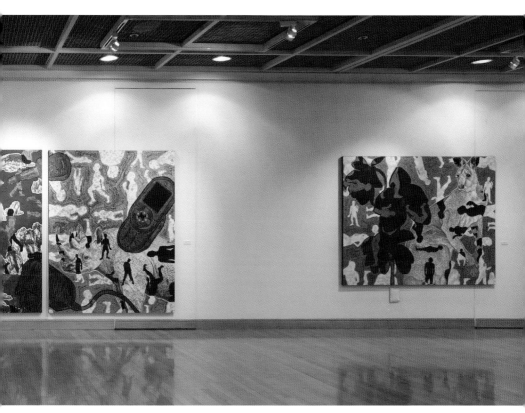

2006 갤러리 우덕 전시 광경

새와 짐승은 떼 지어 살고, 초목은 마음껏 자랐다. 그러므로 새와 짐승을 끈에 매어 노닐 수가 있었고 까치둥지에도 올라가 들여다볼 수 있었다.

무릇 지고한 덕이 이루어진 시대에는 사람들이 새나 짐승과 함께 살고, 만물과 함께 나란히 모여 있었으니 어찌 군자와 소인의 구별이 있었겠는가? (나무 위나 혈거생활로 금수와 구별할 수 없는 생활 다른 만물과 다를 바 없는) 마치 무지한 사람 같아서 본래의 참 모습을 떠나지 않았다. 멍청하니 아무 욕망이 없어서 그야말로 소박하다 할 수 있었다. 소박하므로 곧 백성의 자연스런 본성도 온전했던 것이다.

그러나 성인이 나타나게 되자, 애써 인을 행하고 허둥지둥 의를 행해서 온 천하가 비로소 의혹을 품게 되었다. 또 제멋대로 음악을 연주하고 번잡하게 예악을 만들어 천하에 비로소 구별이 생기게 되었다. 그러므로 자연 그대로의 나무토막을 손상하지 않는다면 어느 누가 술단지를 만들겠는가. 자연 그대로의 백옥을 훼손하지 않는다면 어느 누가 규(珪)나 장(璋)을 만들겠는가. 참된 도덕이 없어지지 않는다면 어찌 인의를 취하겠는가. 본래 그대로의 성정(性情)에서 떠나지 않는다면 어찌 예악(禮樂)이 필요 하겠는가. 오색이 문란해지지 않는다면 어느 누가 무늬를 만들겠는가. 오성이 어지러워지지 않는다면 어느 누가 육률에 맞추겠는가. 무릇 통나무를 잘라 그릇을 만드는 것은 장인의 죄이며, 도덕을 해쳐 인의를 만든 것은 성인의 잘못이다.(《馬蹄》)

허진의 회화 〈익명인간〉시리즈 역시 바로 이러한 세계의 현대적 모습에 다름 아니다. 자연의 원리에 근거하여 순수한 인간성을 회복하는 것, 이것이 허진이 사회를 비판하는 목적이며, 그가 작업을 계속해나가는 원동력이다. 우리가 문명의 시각으로 바라보는 이 세계는 박제화 된 자연이며, 우리의 기존 가치관에 의해 질서화 된 세계이다. 허진은 이 질서화 된 세계를 비질서의 눈으로 바라보자고 외친다. 그의 부유하는 이미지들은 어떠한 입장이나 처지를 떠난 그저 그 상태를 지닌 물상으로써 존재하는 일상의 존재들이다. 변기나 병따개, 핸드폰, 열쇠, 망치 같은 언제나 우리 곁에 존재하는 물상들을 가치의 눈으로 보지 말고, 그 물상 그대로의 모습으로 보고자 하는 시도이다. 자물쇠를 여는 열쇠의 가치가 아니라, 그 생긴 그대로의 모습을, 질서가 부여된 가치가 아닌 무질서의 혼돈을 바라보는 순간 우리가 얻게 될 마음의 평화를 그리고 있는 것이다.

자연의 모습에서 동물은 인위적 가치를 조작하지 않는다. 동물은 주어진 자연의 속성과 본

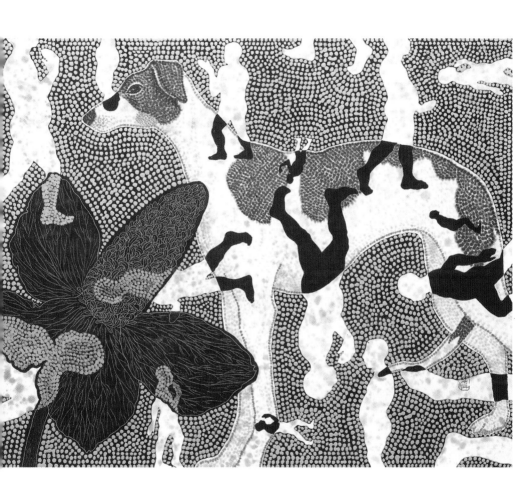

익명인간-구몽33, 112x145.5cm 한지에 수묵채색 2005

성에 의해 살아간다. 그러므로 이에 따른 사회적 갈등이 조성되지 않는다. 허진은 이것을 유목적 특성으로 규정한다. 그것은 또한 고착화 되지 않고, 토착화 하지 않는 것으로써 무엇이든 고착되는 순간 가치가 발생하고, 인간은 가치라는 욕망에 의해 고통을 받는다. 허진의 그림에서 물상들은 무질서 속에 놓인다. 그 무질서란 인간의 욕망에 의해 질서화 되지 않은 것을 뜻할 뿐, 그것이 자연의 이법에서 벗어났다는 것을 말하는 것은 아니다. 이러한 물상들은 수없는 관계 속에 놓이고, 각기 관계의 조건에 따라 다양한 가치로 전환되며 오버랩 되거나 순환한다.

이처럼 그의 작업은 동양사상의 순환관에 기인함으로써 매우 동양적 사유를 바탕으로 형성되었지만, 그의 작업형식이 전통과 직접적으로 맞닿아 있는 것은 아니다. 그의 작업은 그동안 우리가 동양적 형식이라고 여겨 왔던 특성들로부터 벗어나 있다. 그것은 그의 끊임없는 새로움에 대한 탐구에서 비롯된 것이기도 하거니와, 다른 한편으로 보면 이미 제도화된 맹목적인 가치의 주입에 대한 반발이기도 하다.

그는 서울대 재학시절 그동안 반성 없이 받아들였던 동양화의 원리와 법칙, 그리고 그 관념적 이상에 회의를 갖게 된다. 이른바 먹의 정신성이라는 말로 대표되는 필의 운용과 여백의 포치 같은 이미 제도화된 가치관들이다. 특히 완숙함과 노경(老境)에 대한 지나친 요구는 혈기 왕성한 그가 맹목적으로 따르기에는 너무 형이상학적인 담론에 기인한 것이었다. 마치 실체가 없는 유령처럼 수묵에 대한 지나친 이상화와 거대담론으로 인해 그는 작업의 실마리를 잡지 못하였고, 그야말로 숨 막히는 시간이었다. 정체성 담론과 더불어 동양정신의 회귀에 대한 회화작업의 실현이 거론 되고 있었지만, 실제 그림에서 동양정신을 어떻게 구현할 것인가라는 구체적 실천의 문제에 직면하면 무엇을 해야 할지 모를 막연함과 대면하게 되는 것이 현실이었기 때문이다. 이때 그의 안목을 열어주었던 것이 도올 김용옥 선생의 동양학 강의였다. 그는 도올선생의 동양학을 들으며 그림이란 것이 그림만 그린다고 그림이 되지 않는다는 지극히 단순한 사실을 깨달았다.

그림이 작가의 주관적 인식을 표현하는 것이라면 작가가 어떻게 느끼고 인식하는지 인식의 문제가 우선하며, 그림이란 삶의 총체적 집적을 통한 인식을 투영하는 것이므로 통합적 사고방식이 필요하다는 것이다. 이로 인해 그는 무엇보다도 교양의 중요성을 깨닫고, 회화의 실천에 있어서 무엇을 해야 할지를 알게 된 것이다. 그림이란 자신이 보고 느끼고 인식한 것

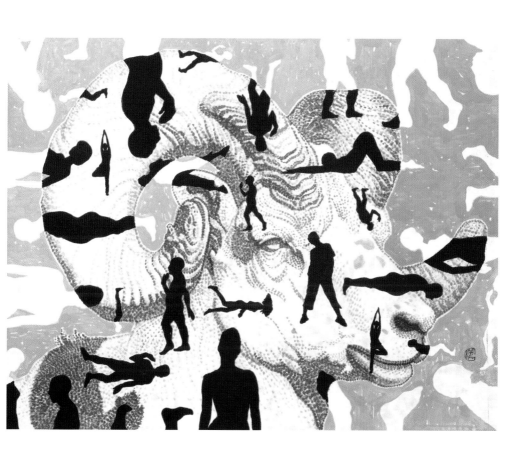

유목동물+인간2006-8, 112x145.5cm 한지에 수묵채색 2006

을 표현하고, 그것을 공유하는 것이라는 깨달은 것이다.

이로 인해 그는 동양적 형이상학적 담론에서 벗어나 자신의 성정에 맞는 거침없음과 야성적 방식으로 복잡하고 다단한 현대사회의 단면을 그려나가기 시작한다. 그가 보는 이 세상은 너무 복잡한 관계들 속에 있으며, 그 복잡하고 다단한 세상에서 통합적인 하나의 원리를 추출할 수 없다는 인식의 한계를 자각하게 된다. 인간은 이 현실 사회에서 다중적인 인간으로 보여 질 수밖에 없다. 한 인간은 다수의 상황과 관계를 맺으며, 누군가의 아들로 혹은 아버지로 선생님으로 학생으로, 직장의 상사로 혹은 부하직원으로 복합적이고 다단한 심사를 지닌다. 그는 이러한 한 인간의 다중적 감정을 한 장면으로 포착하여 전달하는 것이 불가능하다고 생각하고, 이러한 복합적 감정을 하나의 화면에서 처리하는 조형을 위주로 한 작업을 선보인다. 따라서 그의 작업은 매우 서술적이다. 그의 화면은 쉴 새 없이 돌아가며 수없이 많은 이야기를 만들고, 감정을 증폭시킨다.

그가 보는 현대인의 모습에는 많은 인위적 허상에 속고 속이는 순수한지 못한 인간 사회의 갈등과 모순이 투영되어 있다. 그가 보기에 영상매체가 다양화 될수록, 우리 삶의 주변이 매체에 의해 둘러싸여 질수록 인간의 소통은 단절 되고 인간은 소외된다. 매체는 소통을 위한 것이지만, 소통을 위한 매체가 어떠한 인위적 목적에 이용될 때 소통은 단절 되거나, 혹은 변질된 가치를 낳거나 왜곡된다.

최근 그는 역사적 인물을 소재로 한 대형 작업들을 선보이고 있다. 어느 날 그는 우연히 본 TV 광고 속에 비친 안중근의 모습을 보게 된다. 그 광고주는 이름난 매판자본이었고, 안중근의 이미지는 매판 자본에 의해 이용됨으로써 매판자본의 이미지를 긍정적 가치로 왜곡시키는데 사용된다. 진실은 어디에 있는가? 허진은 우리에게 되묻는다. 물론 그 되묻는 질문 속에 답은 있다. 그러나 그는 직접적으로 말하지 않는다. 그는 끊임없는 질문을 통하여 인간의 역사와 문명의 역사와 그 자연 파괴의 역사에 대하여 역설한다. 그는 안중근을 익명으로 돌릴 때, 안창호를 익명으로 돌릴 때, 모든 역사적 인물을 익명으로 돌리고, 모든 가치를 무가치로 돌릴 때 인간이 인간의 본성을 회복할 것이라고 외친다.

그는 자객이다. 그림을 통하여 세상의 모든 고착화된 가치나 비인간성을 제도화 시키는 인간의 무딘 감성을 찌르는 자객이다. 그러나 그의 칼날은 세계를 파괴하는 칼날이 아니라, 궁

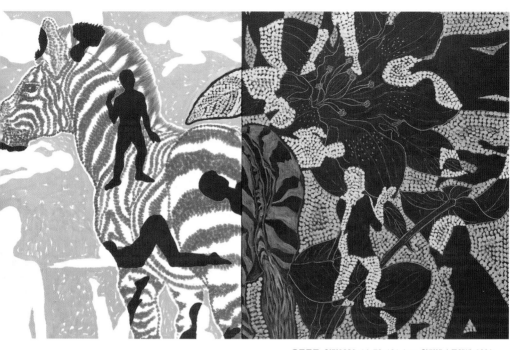

극적으로 사회적 화합을 향한 칼날이다. 하나 더 강조할 것은 그가 노장적 가치에 경도 될수록 최근 작업에는 풍경적인 요소가 많아지고 있다. 거문도와 백도 여행을 통해 풍경에 대한 고민이 깊어지고 동양적 정서에 대한 형식 표현에 대한 사유도 깊어지고 있다. 이러한 풍경과 산수에 대한 고민이 앞으로 그의 작업에 어떠한 변화를 가져올지 지켜볼 필요가 있을 것이다.

순환하는 세계의 상상력-익명인간에서 유목동물로

류철하 / 前 월전미술관 학예연구실장

 허진은 인간에 대한 탐구를 바탕으로 구상적 형상과 개인의 관심을 조화시켰고 최근 환경 친화적인 생태론을 담아 인간성 회복이라는 담론을 모색하고 있다. 〈유목동물+인간-문명〉 시리즈는 산양과 낙타, 얼룩말과 코끼리로 상징되는 야생과 원시의 생명력이 화면을 압도하면서 문명의 허실을 안고 사는 인간군상이 흑백으로 부각되었고 핸드폰, 와인따개, 마이크, 압정 등 작가가 지닌 일상의 소품들이 화면 곳곳에 배치되었다.
 허진은 자연과의 조화를 상실한 현대라는 공간에 유목동물을 등장시키고 문명이라는 동굴 속을 배회하는 인간군상을 향해 응시하고 포효하며 돌진해오는 이미지를 통해 현대사회를 고발하고 있다. 허진이 표현하는 주요 이미지인 부유인간, 익명인간, 익명동물의 이미지를 통해 확장해가는 개념과 상징들을 점검한다.

1. 부유, 몰개성, 역설의 텍스트-부유인간

 허진의 그림은 방향을 잃은 익명의 인간이 부유한다. 정착하지 못하는 현대인을 대변하는 이 도상은 물질적이며 수동적인 인간군상을 화면가득 배치하면서 문명의 혼돈 속을 살아가는 현대인을 풍자한다. 표리부동하고 부조리한 현대사회를 횡단하는 이 도상은 무한 증식하는 자본욕망과 속도 속에서 피압박적인 흑백도상 및 색채점을 가득채운 인간형상을 재현한다. 이 형상들은 분할되거나 뒤섞인 채로 개성상실의 현대인을 시각적으로 상징화하고 있다.
 허진의 형상들은 시대적 문제에 대한 과감한 이미지를 접목하거나 일그러진 자화상을 현상적으로 시각화한 작품의 표현을 거쳐 다층적인 현실을 드라마틱한 일상으로 담아내었다. 익명인간과 접목된 이 부유인간 시리즈는 근자에 와서 더욱 형태미를 정제화하면서 시각적 상징효과를 극대화하고 있는데 인간문제에 대한 현상학적 사고력을 배가시키고 있다.

 이전 전시의 연장인 부유인간은 원시적 생명력을 상실한 채 현실 속을 떠도는 인간군상을 흑백과 색채점 형상을 통해 시각화하면서 심리의 안과 밖, 존재의 본질과 껍질, 관계의 피동

성을 화면에 압축적으로 보여주면서 허진 회화를 이해하는 내러티브를 형성하고 있다. 단절되고 소외되며 세계에 대한 전체의 이해를 상실한 현대인은 세계 내를 방황하며 관계상실에 절망하고 공허한 현실을 떠돌고 있다.

이 부유는 인간과 동물, 사물의 곳곳에 도상적으로 전개되고 있으며 화면의 분할과 공간에 대한 표현력을 배가시키는 역할을 한다. 즉 표면에 들러붙어있는 역할을 하는 것 같으면서도 어느 순간 대상과 분리되어 독자적인 목소리를 내는 이 부유형상은 분할되고 중첩되면서 분리된 공간과 사물, 인간도상의 존재형식들을 공간 안에 결속시킨다. 선조형보다는 점과 면에 대한 의식이 강한 허진의 화면으로 볼 때 이러한 결속은 공간을 창출하는데 효과적이고 시각적 인식을 심화시키는 요소라고 할 수 있다.

2. 비유와 아이러니, 몽타주의 여로- 익명인간

허진에 있어서 익명인간은 정체성을 상실한 현실의 인간군상을 재현하는데 효과적인 주제이면서 현대적인 삶의 단면을 상징하는 주제이다. 현실은 다종다양하며 이질적이고 역설적인 상황이 수시로 전개되고 문명과 자연, 일상과 사물들이 뒤섞여 있으며 다양한 기호와 욕망이 자아를 압도한다.

압정과 핸드폰, 전구, 스크루, 도로표지판 등 일상의 사물과 기호들이 자연 및 인간군상과 함께 병렬적으로 뒤섞이면서 자연과 문명의 대립항과 다중적 의미가 몽타주처럼 겹쳐진다. 이 몽타주는 맥락적 의미를 상실한 무작위적이고 가상적 현실조건을 중첩시켜 의미의 아이러니와 역설을 형성해 내는데 이러한 의미의 아이러니가 곧 작가가 말하고자 하는 메시지이다.

허진의 인간탐구는 상황적 조건에 처한 인간의 양태를 관찰한 뒤 부유하는 사물의 기호와 자연을 복합적으로 연출한다. 문명과 욕망의 구조 속에서 불완전할 수밖에 없는 인간은 정체를 상실한 자아의 초상으로서 역설적이고 아이러니한 익명인간이다.

〈익명인간-구몽(狗夢)〉시리즈는 인간군상을 도사견과 세퍼트, 불독과 진도개 등의 다양한 표정과 시선을 통해 형상화하고 횡단하고 부유하는 인간군상의 다면성을 시각적으로 표현하고 있다. 또한 진도개와 다양한 동물 등을 음각 혹은 양각으로 보여주면서 인간과 동물의 유대와 시간의 축적, 일상의 이야기를 서술적으로 제시하고 있다. 또 다른 화면에서는 날렵한 포인터의 몸매를 부각시키면서 화려한 꽃술과 대비시키고 있는데 현대생활의 단면을 상징적으로 부각시킨다.

〈익명인간- 여로(旅路)〉시리즈는 작가의 자의식이 중첩된 산수(반산수라 불리는 전통과 정체에 대한 자의식)를 중심화면에 앉히고 문명의 제 도구들인 전구, 와인따개, 전기드라이, 커피포트, 화분, 표지판(공사 중)등이 부각되어 있고 인간 및 동물의 부유가 화면 곳곳에 배치되면서, 거대한 코뿔소와 늙은 사슴의 형상이 화면의 한 면을 압도하고 있다.

부유하는 인간은 자의식의 중심인 산수를 배회하고 문명과 인간의 조건에 대해 의문을 제기하면서 정

체성을 여로를 탐색하기 시작한다. 언제나 공사 중인 현실의 반(反)산수는 문명의 이기를 받아들이면서도 조화와 균형을 상실한 현실의 아이러니를 역설을 상징화하고 있다.

문명에 대한 긍정과 비판, 전통에 대한 반발과 향수, 현실개선에 대한 욕망과 부유하는 익명성이 〈익명인간- 여로(旅路)〉시리즈를 통해 비유되고 있다.

3. 문명과잉과 착종, 비가역의 현상학- 유목동물

현실의 문명은 인간이 감당하기를 넘어서는 과도한 과잉과 착종으로 귀결되고 급기야 문명의 파괴와 본성의 상실은 비가역적으로 전개되어 종국을 향해 달려간다. 물신숭배와 고향상실, 생태파괴의 현장에는 문명에 포획된 자연의 거대한 울음, 이주하는 유목동물이 자리한다.

현실에서는 대면하지 못했던 유목동물들은 그러나 티브이 매체 속에서 늘상 쫓겨 다니거나 그린피스 활동과 함께 생태고발 뉴스에 보도되고 오염물질로 떼죽음을 당한다.

허진은 인간조건의 근원을 위협하는 문명의 파괴적인 양상을 주목하고 문명과 인간탐구의 영역에서 동물을 부가(자연)하였다. 문명과 부유하는 인간 연작위에 실루엣의 점묘로 대담하게 처리한 동물이미지는 문명의 온갖 단서와 익명인간이 오버랩되면서 파편화되고 비순환적인 현실을 강렬한 색채로 부각시킨다. 문명의 월권과 그 파괴적 양상은 조화상실의 디스토피아적 상상과 함께 인간형상을 더욱 왜소하게 만들고 있으며 주체적 관계상실을 동물과 문명의 제반 이기를 부각시킴으로서 표현했다.

〈유목동물+인간-문명〉 시리즈에서는 병따개, 압정, 핸드폰, 열쇠, 망치, 전선코드 등의 문명이기를 과감하게 부각시키고 왜소한 인간형상의 부유위에 압도적인 코끼리의 형상을 가미함으로써 문명의 병폐와 인간의 나약을 고발하고 있다.

〈유목동물+인간〉 시리즈에서는 문명의 이기는 사라지고 유목동물과 인간이 차분한 색감으로 전개되고 있는데 야생의 숲에 웅크린 고양이과 야생동물의 차분한 색감위에 꽃과 인간형상이 다소 확장되어서 표현되고 있고 얼룩말과 산양의 배경위에 인간형상이 부유하고 있거나 문명의 종식과 운명을 상징하듯 다가오는 코끼리의 형상이나 생존의 극한인 사막을 횡단하는 낙타의 형상이나 가젤산양의 형상에서 문명과 인간, 환경과 생존의 지표를 확인할 수 있다. 얼룩말과 낙타, 산양, 코끼리 등 이 모든 유목동물의 형상은 문명과 인간에 대한 항변을 통해 회복할 수 있으며 비가역적인 파괴의 문명을 통찰하려는 허진의 상상이 화면에 녹아있다. 문명의 이기는 강렬한 색채의 시선을 자극하고 있고 동물 및 인간의 구체형상에서는 대체로 색의 감각을 조정하고 있다.

비록 그의 화면에 등장하는 몽타주들이 무작위적인 선택과 그것들의 중첩이고 모더니스트

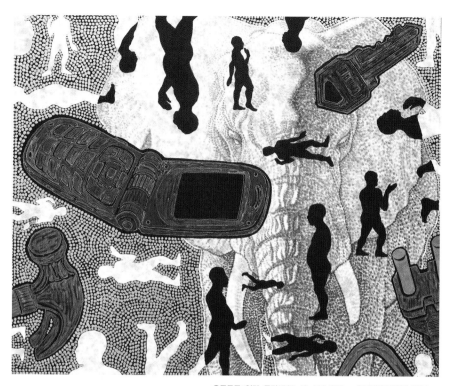

적이라는 지적에도 불구하고 인간과 사물의 전체성과 근원성을 향한 허진의 상상력은 일관되어 있고 도식화된 도상과 인물은 부조리와 아이러니로 나타나는 풍자화된 세계상을 나타내고 있다.

허진이 보여주는 세계상의 몽타주들은 부조리한 인간과 파괴된 자연, 야생의 동물들이 순환을 이루는 형식적 미감의 상상력을 보여준다. 노트북, 핸드폰, 컴퓨터 등 문명의 이기들은 돌진하고 포효하는 유목동물의 이미지와 함께 부유하는 인간들의 사회, 유목사회의 허상을 묵시적으로 보여준다. 허진의 묵시적 몽타주들은 삶의 문제에 대한 개별의 구체형상을 담아 극적인 대비를 시키고 주제를 가다듬어야 하는 과제를 안고 있지만 그가 추구해온 일련의 과정에서는 형식적인 필연성을 갖고 있다고 하겠다.

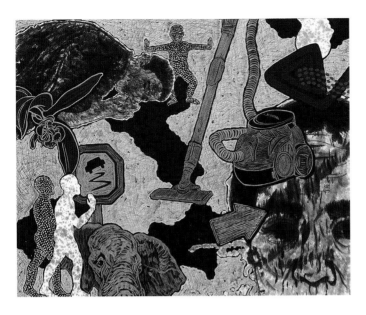

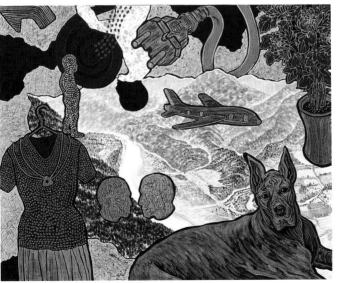

100

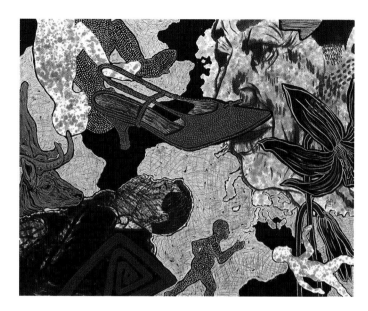

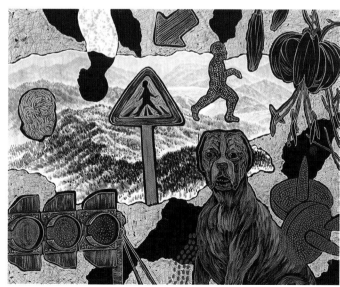

익명인간-여로6, 130×162cm×5개 한지에 수묵채색 2003

허진:익명인간과 모더니즘

오병욱 / 동국대학교 교수

익명인간

허진의 작품은 소란하다. 그의 작품들 속에는 온갖 종류의 물건들과 동식물들, 사람들이 등장한다. 그리고 이들 모두는 서로가 일으키는 소란스러움에 묻혀 하나 하나를 세심하게 관찰하지 못하게 한다. 그것들은 마치 TV수상기에서 쏟아져 나오는 무수한 영상들처럼 정착하지 못하고 부유하는 인상을 준다. 꼬리를 물고 일어나는 수많은 사건들이 뉴스 시간에 보도되어 시청자들을 놀라게 하고 흥분시키지만, 이해되고 해결되기보다는 뒤따르는 사건들에 밀려 기억에서 사라져 버리고, "사건은 있으나 진실은 없는 것"처럼, 사건의 동기도 선악의 구별도 없어져서, 어떤 일이 일어나도 감내할 만큼 세상사로부터 소외되는 것이 현대적인 삶이다. 따라서 적극적인 삶의 주체가 되지 못하는 현대인은 늘 수동적이며, 비개성적이며, 피압박적 일 수 밖에 없는 것이다. 허진은 이러한 현대적인 삶의 단면을 심각한 주제로 삼아왔고, 이 주제를 그만의 독특한 예술적 형식으로 발전시켜왔다. 그가 몇 년간 다루어 온 주된 주제인 "익명인간"은 인간성을 상실한 몰개성적인 현대인의 초상화이다. 그래서 그의 현대인들은 대강의 모습만을 갖추었거나, 그림자처럼 윤곽만을 지니고 있을 뿐이다. 그들은 그럼에도 바삐 움직이고, 고통받고 좌절하고, 절규하기도 한다. 그러나 그들을 억누르는 것은 구조적인 것이기 때문에 출구없는 건물에서처럼 해결의 실마리를 찾지 못한다. 이 부초같은 현대인들이 그와는 별무관계인 다른 대상들과 뒤섞이기 시작했다. 예컨대 [익명인간-여로 V]에 포착된 것들을 보자면, 변기, 펫트병, 교통표지판, 난초, 의자, 신발, 코끼리, 사슴, 낙타, 기린 등등으로 상호 관련성이 거의 없다. 허진은 리모콘으로 채널을 이리저리 옮겨가면서 보는 것처럼, 전혀 다른 상황과 대상들을 교차시킨다. 그는 이 무작위와 우연의 만남을 통해, 혹은 무엇인 가에 대한 갈망의 선택과 이미 결정된 우연의 교차를 통해, 발견된 대상들, 그것들의 본성들을 모두 상실하고, 무성격해 진 대상들을 한 화면에 몰아 놓는다. 그의 작품들은 현대적 영상물들, 혹 가상현실들의 꼴라쥬이고 몽타쥬인 셈이다. 무작위적인 선택과 그것들의 중첩이라는 허진의 표현 방식은 바로 우리가 세상사를 겪는 방식과 같다. 진지

익명인간-구몽6, 97×65cm 한지에 수묵채색 2003

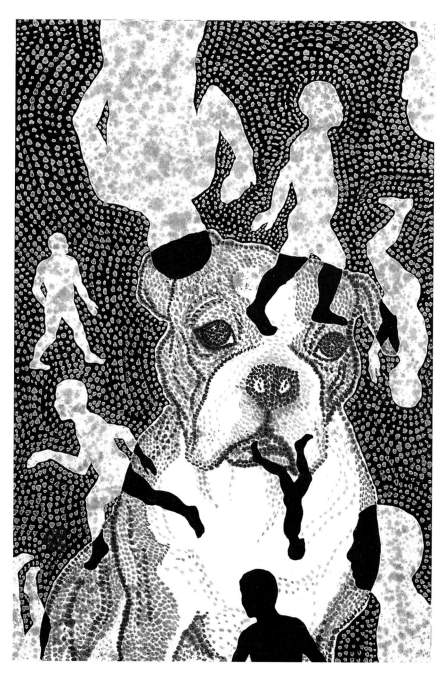

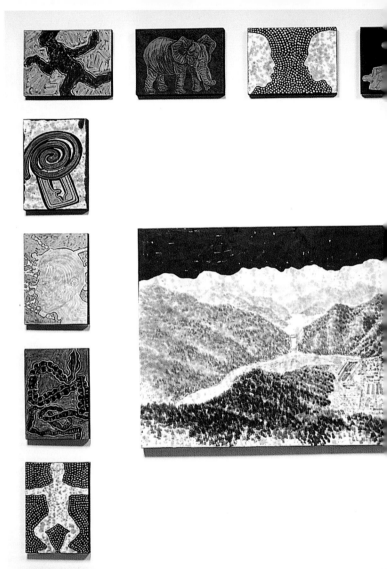

익명인간-생태순환도2,
282×355cm
한지에 수묵채색 2003

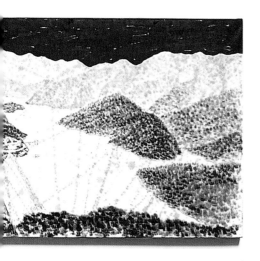

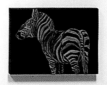

함이 사라진 우연한 만남들, 허수아비 같은 현대의 군상들, 자연으로부터 또 역사로부터 도려내어져 기괴하게 보이는 풍경들. 그는 이것들을 익명인간이라는 주제를 내세워 표현해 왔던 것이다. 이번 전시에서 더욱 많이 등장하는 "익명동물"을 그리게 된 동기도 그 연장선상에 있다. 그의 아들이 TV를 보면서 수없이 많은 종류의 동물들을 대하고, 그것들의 이름을 알고, 생태에 대해서도 아는 것 같지만, 한 번도 그것들을 쓰다듬어 본 적도, 실제로 본 적도 없다는 것을 안타까워 한다. 강아지를 껴안고, 함께 뒹굴고 하는 직접적인 교감보다는 TV수상기를 통해 보고 이해하는 상황, 현실감과 진지함이 결여된 가상 현실이 현실을 대신하는 본말전도, 명실상부하지 않은 상황은 더욱 심해지고 있다는 것이다. 허진은 이러한 상황에 분개하며, 이를 표현하고자 한다. 세상의 모두가, 모든 것들이 서로에게 소외당하는 현실을, 또 그로 인해 비롯되는 고통과 좌절과 분노를.

모더니즘

대상으로부터 의미를 제거하고, 역사를 제거하고, 온갖 망상과 개인적인 상상을 제거하고, 그것 자체만에 집중하는 태도가 모더니스트들의 태도이다. 그래서 대상의 형태와 재질과 색채에 모든 가치를 두는 조형적 태도가 모더니스트들의 것이다. 허진의 작품들에서 보여지는 수많은 대상들은 이러한 모더니스트적인 관점에서 관찰되고, 옮겨진 것이다. 그래서 [신체이야기]에서는 위장, 심장, 신장, 안구와 혀, 자궁 등등이 각각의 도안적인 형태를 갖고 한 점의 작품을 이룬다. 그것들의 유기적 관계와 중요성들은 모두 제거되고, 하나씩 분리되어 무용지물인 단편들로 재현된다. 그래서 그것들은 특별한 형태가 그려진 물건, objet가 되고, 이 특별한 물건은 예술작품이 된다. 20세기 미술사는 이러한 특별한 것을 전세계적으로 교육시켰고, 유행하게 했고, 예술작품으로 유통시켰다. 그래서 그것이 아닌 것은 진부하거나 낙후된 작품처럼 보이게 만들었다. 이러한 모더니즘 시각의 일반화, 보편화는 예술의 소통기능을 저해한다. 무의미를 지고의 상태로 여기는 것은 작가로 하여금 의미의 착상과 발전, 관객과의 대화를 피해야 할 것으로 여긴다. 의미를 오해의 소지가 있는 필요 없는 혹처럼 여기는 태도는 작가들의 상상력, 창의력을 저해한다. 작품은 그 전에 제작되었던 작품들의 요소들을 토대로 해서 제작되어야 더 순수할 수 있다는 모더니즘 양식의 한 점 작품 앞에

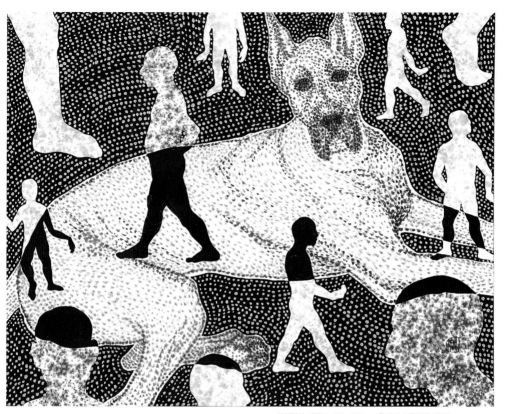

익명인간-구몽2, 91×116cm 한지에 수묵채색 2002

서 그 의미를 찾아내고, 서로 교환하면서 토론하는 모습을 찾아보기는 매우 힘들다. 그것을 단순히 조형에 그치기 때문이다. 처음 보는 색채나 형태, 재료 등이 잠시 시선을 끌지만 그것으로 전부인 것이다. 모더니즘에서 중요한 것은 의미가 아닌 – 가장 중요시해야 할 지도 모르는, 또 모든 예술양식의 모태가 되는 의미 –, 양식적 특성이고, 개인적인 기법이고, 특별한 형태나 색채이며, 이들의 독자적인 발전이다. 많은 담론들이 모더니즘 작품들 주변에서 형성되었으나, 그것들은 구조주의, 기호학, 여성주의 등등으로 그 스스로를 위한 것일 뿐, 작품 하나 하나에 깊게 들어가지 못한다. 이들은 작품의 피상적인 관찰 묘사에 그칠 뿐이다. 혹은 밑도 끝도 없이 노장사상을 끌어내거나, 문인화라 서둘러 정의 내려 버리게 하는 부

107

유하는 뿌리 없음이 사실 이 모더니즘 미
술양식의 원초적인 한계인 것이다.

 허진을 모더니스트라 할 수는 없다. 그는
자신과 주변과 사회를 이야기하고 싶어
해 왔고, 실제로 잘 해오고 있다. 그러나
그의 소신은 모더니즘 양식들의 규칙들
로부터 자유롭지 못하다. 그의 외침은 조
형들의 절제에 의해서 무음으로 들리며,
그의 끓는 필치도 조형의 형식성 때문에
편안하게 느껴질 수 있다.

 소외되어 수동적이고 비개성적이고 피
압박적인 현대인들이 이루고 있는 사회
의 구조를 그의 그림이 닮았다해도, 그래
서 어쩔 수 없이 그 구조를 반영하고 있
다고 해도, 또 그 체계에서 벗어날 수 없
어서, 그 무심하고 세련된 재현이 정당하
다고 해도, 그것을 극복하고 그가 신념을
갖고 있는 방향으로 과감하게 한 걸음 더
나아가는 일은 여전히 작가의 몫으로 남
아있다. 허진은 모더니즘으로부터 혹은
포스트모더니즘으로부터 (필자에게 양
자의 차이는 없다) 벗어나서, 그가 추구
해 왔던 주제를 더 날카롭게 갈고 닦아야
할 기점에 서있다.

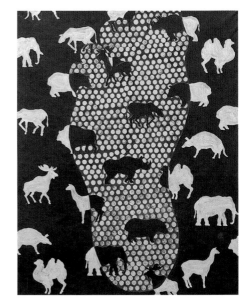

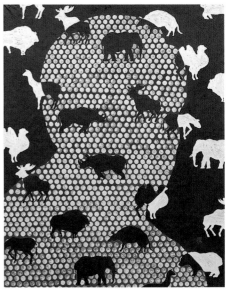

익명인간+동물2001-2~7, 162×130cm×6개 한지에 수묵채색 2001

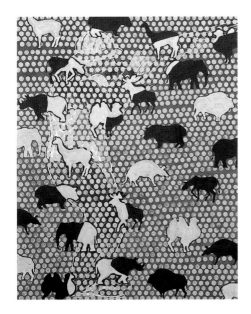
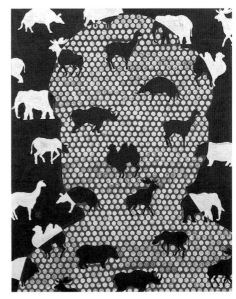
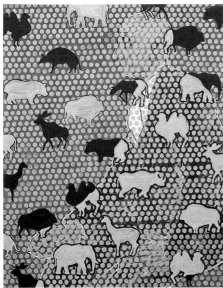
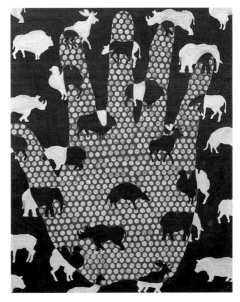

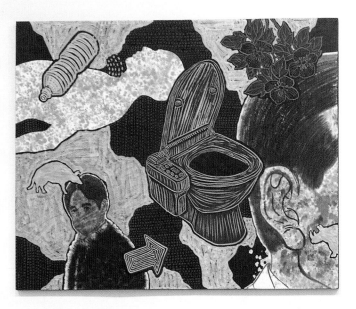
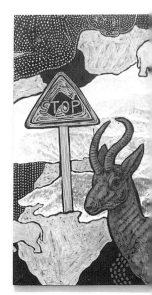
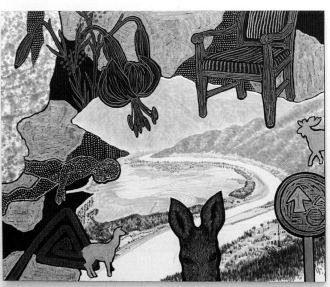
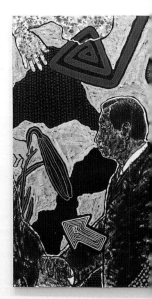

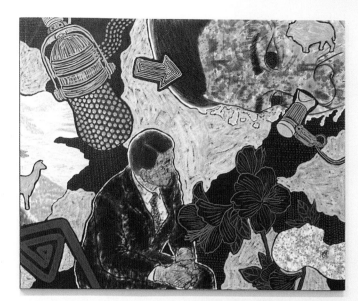

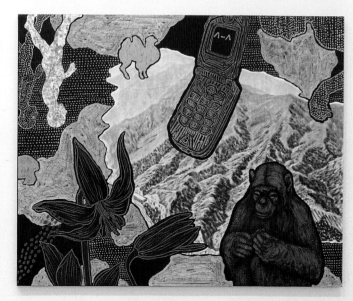

익명인간-여로5, 162×130cm×6개 한지에 수묵채색 2001

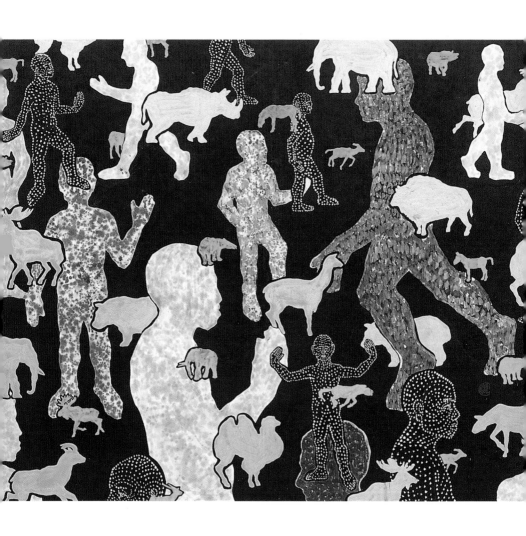

익명인간-동물의왕국3, 130×162cm 한지에 수묵채색 2000

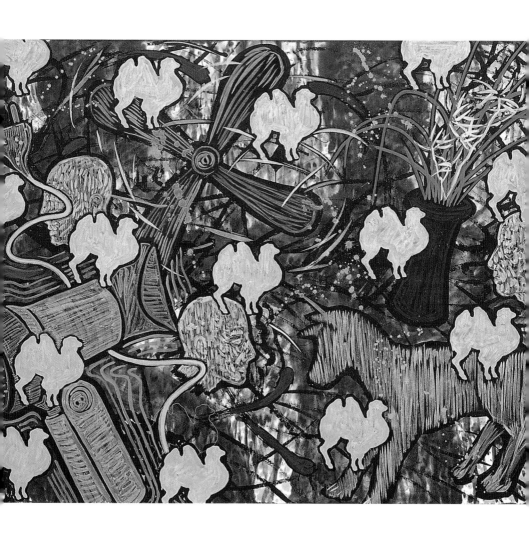

익명인간-낙타의꿈, 130×162cm 한지에 수묵채색 2001

2000-2004

1997-1999 익명인간

1995-1997 현대인의 자화상

부조리로부터의 회화, 혹은 부조리한 회화

심상용 / 동덕여자대학교 교수

1. 허진의 시대, 그 문화적 충격

　허진 회화의 적실한 이해를 위해서는 우선 그것의 모티브뿐 아니라, 그 '방식'까지도 동시대가 작가의 감관에 가한 일련의 역사와 무관하지 않다는 사실을 이해해야 한다. 즉, 시대와 사회, 그리고 문화는 작가에게 사명감뿐 아니라 (어느 정도는)스타일까지, 그려야 할 소재 뿐 아니라, 다루는 방식까지 제공하고 있다는 사실. 대부분의 경우 개성은 개인에게 가해진 문화적 충격을 통해 결정되는 것이라고 자신의 저서 〈개성, Personality〉에서 고든 얼포드(Gorden Allport) 교수가 말한다.

　문화결정론을 따르자는 것은 물론 아니다. 그렇더라도, 동시대와 문화적 충격(혹은 충격적 문화)을 누락시키면서 허진의 회화에 접근할 수 있는 길은 없다. 그러므로, 작가의 세계에서는 이 글쓰기의 바로 12시간 전에도 23명의 무죄한 아이들이 터무니 없이 소사했고, 이로부터 다시 150여 시간 전에는 지구촌의 아이들을 위한다는 마이클 잭슨의 버라이어티 쇼가 있었으며, (다시 200여시간을 거슬러 올라가면)60억의 회화가 정치 로비에 투여되고 지중해의 로댕(A.Rodin)이 급기야는 서울로 침투했다는, 이른바 진정으로 문화적(?)인 사건들이 중요하게 언급되어야만 하는 것이다.

　미증유의 부조리, '빨리빨리' 증후군, 스팩타클, 부패재벌과 자본, 정체감을 확인사살하자는 세계화.... 회고하건대, 작가의 청년기는-우리의 것이기도 한- 잔혹한 5월로 문을 열었고, 가능한 모든 날조가 동원됐던 6.29로 마감됐다. 우리에게 문화란 늘상 그런 것이었다! 어두운 거짓과 회유, 속이고 속는 순환, 타락한 정치사, 몰염치한 자본과 식객들, 그리고 무전유죄의 지존파와 유전무죄의 밍크코트 로비, 삼풍과 성수대교, 대구와 아현동 폭팔.... 하긴, 충격도 페니실린 효과처럼 쉽게 익숙해지는 것이어서 이미 일상으로 안착된 지 오래

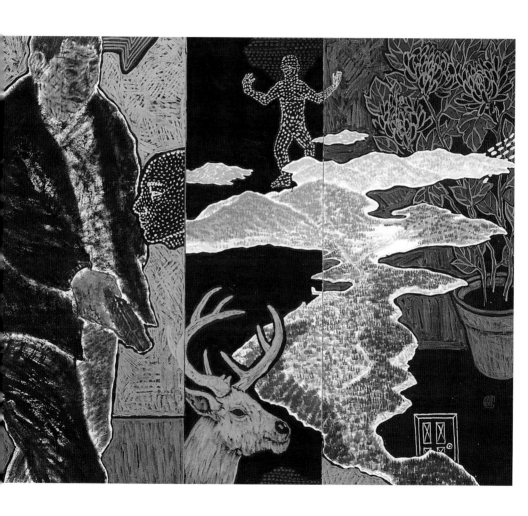

익명인간-고도를 기다리며3, 130×160cm 한지에 수묵채색 1999

긴 하지만.

절망은 거짓된 치유과정에서 더 극적인데, 한 때 자신을 옭아맸던 사회로 복귀한 노해 씨는 자신이 어느 순간 서태지의 정신적 후원자가 되었음을 선포한다. 언젠가 민중을 앞에 내세웠던 이름들은 오늘날 각종의 수상자 리스트를 장식한다.(하긴, 비엔날레도 우리에겐 치유자 처방이었다) 삭발이 줄을 잇곤 했지만, 머리가 채 자라기도 전에 여의도로 기어 들어가곤 했던 것과 같은 문맥이다. 뻔뻔스러움, 혹은 후안무치함, 그 의미가 관대하게 완충된다하더라도 최소한 견디기 힘든 혼돈인 그것들로부터 하나의 태도가 촉발되어 왔다는 점은 분명하다. 우리의 유일한 위안은 찬호와 세리로 이어지는 체육사라고 고백하는 것. 차라리 '81 국풍과 '88 올림픽의 성공만을 환기하는 것이 건강을 위해 유익할 것이라는. 어쩌면, 충격을 맞는 이같은 태도가 충격 자체보다 더 본질인데, 적어도 허진의 회화는 그렇다고 말한다.

2. 해체가 아니라, '출구 없는 누적'이다.

나는 허진의 개별성의 골간인 '허진의 시대'를 말하는 것으로 시작했지만, 사실 한 가지 중요한 사실을 더불어 언급해 온 것과 진 배 없다. 그것은 허진의 회화에 관해 이미 이종숭이 '인간과 역사의 운동들을 화면의 표층으로 떼어내서 해체하는 것'으로 서술했고(93), 다시 김복영이 '문자 그대로 해체주의적 방식'으로 명명했던(98), 즉 허진 읽기에 상습적으로 등재됐던 해체적 관점에 대한 반론에 관계된 것이다.

현상학의 제한된 관점 하에서라면, 허진의 이미지들이 해체를 발호한다는 말은 틀리지 않다. 그의 이미지들이 거의 언제나 조립과 분할을 통해 구성되고, 그 각각에서 상호무관한 이항대립이 부단히 목격된다는 점도 사실이다. 그렇더라도, 우리는 (간과되었을)한 고려를 통해 이 같은 해체의 독해와 다른 입장을 취할 수 있다.

결론을 앞세우자면, 허진의 회화는 현실의 해체적 재구성이라기 보다는, 오히려 현실의 재현에 더 가깝다. 이해를 위해 우선 우리의 근,현대사에서는 애시당초 해체가 출범이

자 유일한 현실이어 왔다는 점이 환기되어야 한다. 보라. 왕조의 몰락으로부터 제국식민 시대를 거쳐 신탁 통치에 이르기까지, 그리고 동란으로부터 IMF에 이르기까지 정체감의 부재와 파편화된 역사의식, 맥락 부재의 사건들과 글로벌리즘 등, 이른 바 해체의 각종 증후들은 이미 우리에게 담론이 아니라 현실이었고, 실존의 조건이었다. 우리에게 현실이란, 언제나 사후정리된 적 없는 조각난 것이었고, 시니피에/시니피앙의 끝 없는 탈구였으며, 이념/실천의 현기증나는 아포리즘이었다.

　해체를 표방하는 듯한 허진의 행위가 실상 현실의 해체가 아니라, 해체 자체인 현실의 재현으로 간주되는 것이 바로 이 같은 맥락이다. 이질적인 것들이 등재되고, 동등하게 콜라쥬되며 의미의 경중없이 오버랩되는 방식은 바로 소화될 수 없는 것들의 과도한 유입을 방조하는 (배수구 없는)사회의 병리학적인 순환의 재현에 다름 아니라는 의미다. 그러므로, 제법 맛갈스러운 배열과 구성의 재능이 허진의 것이라면, 그 원전은 작가의 인위적 해체가 아니라, 현실 자체의 재현으로서 '결코 뭉뚱그릴 수 없는 것들'의 나열과 누적으로부터 찾아져야만 할 것이다. 자의적인 해체가 아니라, 파편적으로만 인식될 뿐인 현실의 누적으로부터.

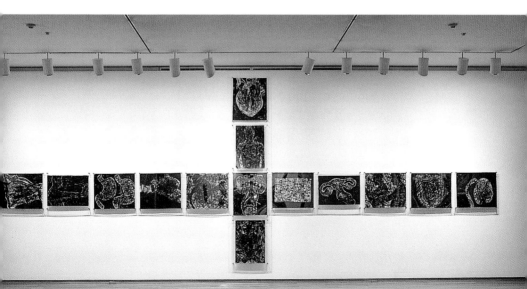

익명인간-신체이야기, 295×806cm 한지에 수묵 및 아크릴 1999

더 나아가서 해체 역시 상대적이며 조건부라는, 해체의 개념 자체를 주목해 보자. 해체를 위해서는 해체 이전이라는 견고한 상관항, 즉 질서 정연한 '역', 예컨대 하버마스가 대안을 생각하며 떠올렸던 계몽주의의 황금시대 같은 것이 있어야만 한다는 의미겠다. 그러나, (전술했듯이)우리에겐 해체의 가역항으로서 '해체이전'에 비견될 어떤 상황도 근, 현대 내내 부재해 왔다. 따라서, 우리의 자문은 이렇다. "도데체 형식과 질서를 가진 적도, 정리된 적도 없는 현실을 어떻게 해체할 수 있단 말인가?" ('매타 해체'라면 또 모를까) 그러므로, 허진의 회화는 현실에 대한 조형적 조작으로서가 아니라 그 자체로 해체인 현실의 충실한 독해자로서 이해되어야 할 것이다.

이쯤에서 예를 들어 보자. 특히, 작가의 95년 어간의 작품들은 삼성 T.V. 〈개벽〉과 현대차 〈마르샤〉를 말하고 싶어했다. 재주는 곰이(몰매맞는 복서가) 넘고, 돈은 스폰서가 챙기는 식의, 아니면 '마이다스의 손'이라는 헐리웃의 스팩타클의 경제학, 보스니아에서 예고된 바 있고 코소보에서 그 정체가 분명해진, (노엄 촘스키를 빌자면)힘있는 자가 원하는 힘이 작용하는 지구촌의 21세기적 지정학을 발언하고 싶어했다. 자명하게도, 작가의 의도는 동시대의 실존 조건을 추적하자는 것이었다. 아픔의 공감이자 고발이었다.

그러나, 허진의 이미지들은 아픔이라고 하기에는 너무 수려하고, 고발자의 비장한 언어로 치부하기에는 너무 수사적이다. 아픔이되 화려한 아픔이고, 고발하는 동안에도 눈은 즐거워야 한다는 식의 고발이랄까. 당시, 작가는 또 분노니 갈증이니 하는 단어들을 화제로 삼곤 했는데, 격앙과 분노를 표방하기에는 화면의 전후좌우가 너무 정연하고, 과도한 이미지들은 갈증으로 인도하기보다는 오히려 과식의 거북스러운 느낌에 더 가까왔다. 이를테면, 허진의 아픔은 수려한 아픔이고 눈물없는 아픔이었고, 고발이더라도 가장 부조리한 고발이자 송사없는 고발이었다. 그렇다면, 이 모두는 의미와 무관한 통사론의 남발에 불과한가? 구문론의 부적절한 구사며, 시니피앙과 시니피에 사이의 미숙한 표류라는 말인가?

그렇기는 커녕, 가장 타당한 구문론이자 시니피에/시니피앙의 착실한 일치라는게 나의 독해다. 근거는 간단하지만 자명한데, 실제로 우리의 현실이 그렇다. 의미론과 통사론의 유유자적한 표류 안에서 모든 것은 이중, 삼중으로 작용하는 것이다. 자문해 보자. 우리의 사회에 아픔이 있긴 있는가? 그러나, 부조리하고 뻔뻔스러운 아픔이 있을 뿐이다.

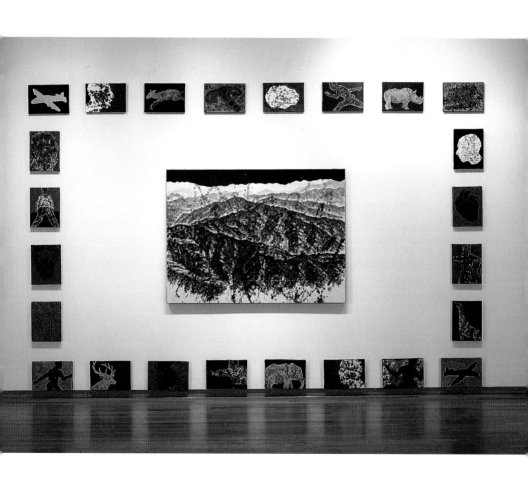

익명인간–생태순환도1 ,256×370cm 한지에 수묵채색 1999

쇼핑과 식욕에 장애를 일으키지 않는다는 전제 하에서만 작용하는 아픔. 고발? 그러나 역시 피래미들-혹은 날개쭉지들-만 고발당한다. 갈증은 GNP와 주가지수의 상승과 환호 속으로 은폐되고, 분노는 미학의 게토 안에서만 (그것도) 산발적으로만 다루어진다. 우리의 사회학 은 언제나 충분할만큼 윤기나고 기름칠 되어 있으므로 아픔도 고발도 다 한가지로 기분좋게 진실로부터 미끄러져 나갈 뿐이다.

3. 해학, 부조리로부터의 실소

허진의 회화를 현실에 관한 비판적 담론의 기능으로 간주하려는 시도는 지나치게 소재주 의적 발상으로부터 기인했을 것이다. 물론, 허진이 권력과 부의 망상에 미쳐버린 동시대에 눈쌀을 찌푸리는 쪽이긴 하다. 그리고, 이러한 관점의 그물망에 걸린 모든 물상들을 적어도 한번 씩은 자신의 화폭에 담으려고 작정한 듯 보이는 것도 사실이다. 그렇더라도, 허진의 사 물들이 지니는 속성만큼이나 그것들을 다루고 배치시키는, 맥락화의 방식이 비중있게 고려 되어야 한다.

〈익명인간-현대십장생도〉는 그 좋은 예일텐데, 여기서는 개와 변기, 플라스틱 폐용기와 분무기가 장생의 상징들을 대신하고 있다. 영속의 오래된 염원이 덧없는 일상의 소모품들로 대체된 것이랄까. 흥망을 거듭해 온 인간의 역사가 〈동물의 왕국〉과 차별 없이 중첩되는 것 도 같은 문맥이다.

점점 더 실루엣일 뿐인, 즉 윤곽으로만 허락되는 허진의 인간들은 걷거나 뛰면서 익명의 어딘가를 지향하지만, 그들의 자세는 하나 같이 어정쩡하고 긴장감이 결여되어 있다. 작가 는 여전히 일상과 현재로부터의 탈출을 발화하는가? 아니면, 더러운 플라스틱 용기들로 뒤 덮여가는 지상으로부터의 비상? 그러나, 탈출과 비상의 주체일 인간의 도상학은 날렵한 대신 차라리 비둔해 보이며, 〈질주〉의 경우에도 동작은 이상할 정도로 느슨하다. 실루엣은 강조된 윤곽으로 확연히 분할된 경계들 위에서 완만하게 어슬렁거리거나 배회한다. 사실, 허진의 인간들은 언제고 역설 위에서 상존해 왔고, 그것은 사체와 진배 없이 처리되었었던 과거에도 마찬가지였다. 생물학적으로만 보자면, 묘사는 틀림없이 미이라의 그것이지만, 그

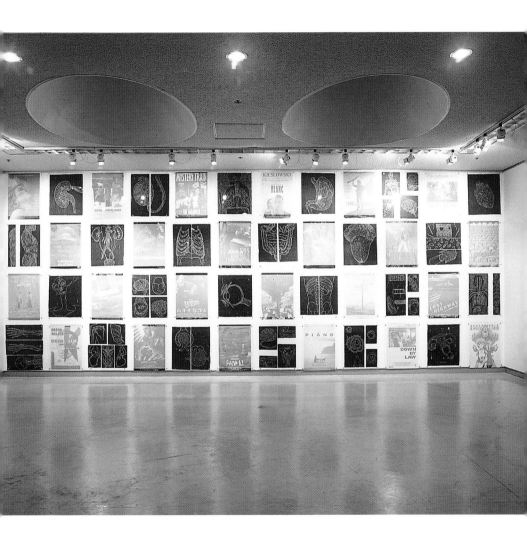

익명인간-이미지에 중독된 이야기, 320×820cm 한지에 수묵채색 및 아크릴 1998

세부는 역설(?)로 가득했었다. 사망의 음영이 드리워진 퀭한 눈두덩에 비해 입술은 탐욕스럽게 두툼했고, 피부는 완전히 부패했지만 아랫 배는 여전히 불룩했었다. 당시에도, 빈사의 도상학 위에서 탐욕이 유희하거나, 장례식 분위기와 삶의 가장 천박한 동기가 공존한다는 역설의 수사학이 지배적이었다.

주사위는 던져지지 않았고, 탈출과 머무름, 생과 사의 그 어느 쪽도 결정적이지 못 한, 섣불리 낙관이나 비관을 택할 수도, 희망과 절망의 그 어느 편에도 설 수 없는 어정쩡함과 머뭇거림. 이 때, 시선은 불가피하게 부조리의 수사학 그 자체로 향하고, 결과는 (어쩌면 작가조차도)원치 않는 중립이 파생시키는 실소이리라. 탈출의 욕망과 시체적 무기력함, 화려한 아픔과 부조리한 고발의 역설이 그렇게 요구했듯이, 지향과 정처 없음의 동시성, 그리고 그 부조리함으로부터의 실소….

가장 코믹하게 다루어지는 비극, 혹은 슬프지만 우습게 슬프다는 그 '부조리'로부터의 웃음인 실소! 그래, 허진의 회화에서도 동기는 출구 없는 절망이었지만, 종국은 (절규요 통곡이 아니라) 실소고 불가피한 자조의 실소인 것이다. 그렇다면, 동기의 훼손인가? 그렇지 않다. 고발이라 하더라도, 어차피 회화의 고발이 특별검사제의 뒤를 따를 도리는 없으므로. 그것이 회화의 본질이고, 회화적 고발의 본질이며, 일찌기 꾸르베와 도미에로부터 부단히 확인되어 온 회화사의 진실이기도 하다. 문제는 그림이 진지하게 사회를 고발하려 든 나머지 어설프게 대법관의 자리를 넘보는 것이며, 정말로 울게 하려다가 삼류 신파로 전락하는 것이겠다. 회화는 진지한 판사로서가 아니라, 가장 부조리한 판사로서만 세상을 송사에 부칠 수 있는 것이며, 종국으로는 그 자체의 부조리를 통해서만 조리를 교훈할 수 있다는 말이다. 회화는 눈물을 흘리게 하는 대신 가장 역설적인 상황을 통해 아픔을 환기시킬 수 있을 뿐이다.

허진의 이미지 세계가 보여주는 수사적 아픔과 고발, 다소 비둔한 몸매와 어설픈 태도들이 실토해내는 탈출과 지향의 역설적인 언설들, 코뿔소와 코끼리로 대변되는 부조리하고 우스꽝스러운 십장생, 장난감 같은 소도구들과 인스턴트 음료캔, 그리고 재구실을 못하는 이정표에 포위된 정갈한 수묵들로부터 우리가 만나는 것이 바로 이러한 '부조리로부터의 실소'에 다름 아니다. 해학의 한 현대적 활용형으로 간주하고 싶어지는 그것은 하나의 진지함이 파손되고, 이를 메꿀 다른 진지함이 출범하지 못 한 시대의 불가피한 미학이기도 하다.

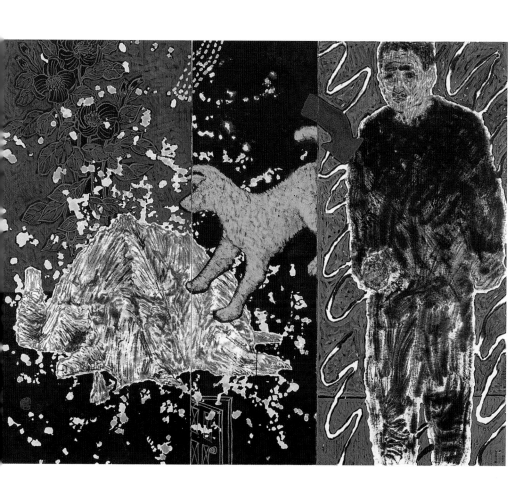

익명인간-고도를 기다리며2, 130×160cm 한지에 수묵채색 1998

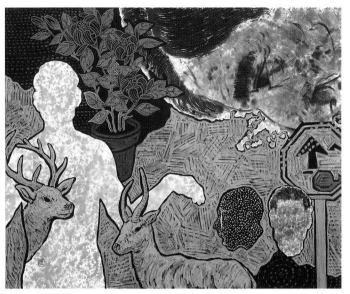
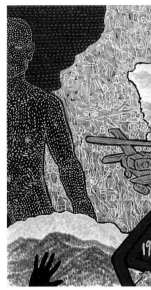
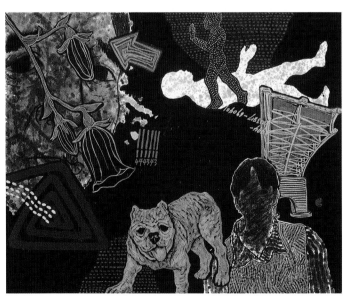

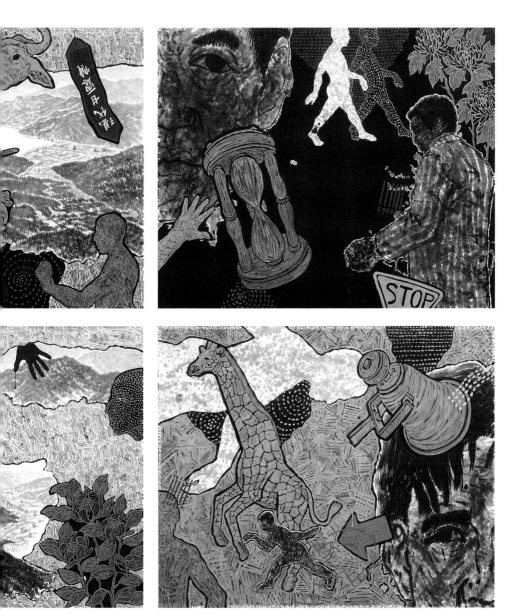

익명인간-여로4, 130×162cm×6개 한지에 수묵채색 1999

익명인간-현대산수도1, 112×432cm 한지에 수묵채색 1998

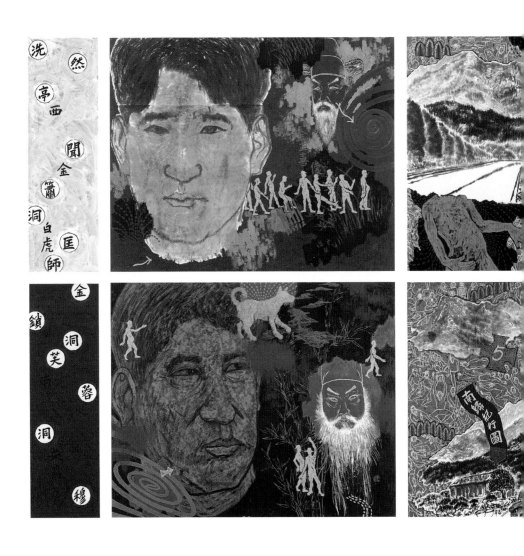

130

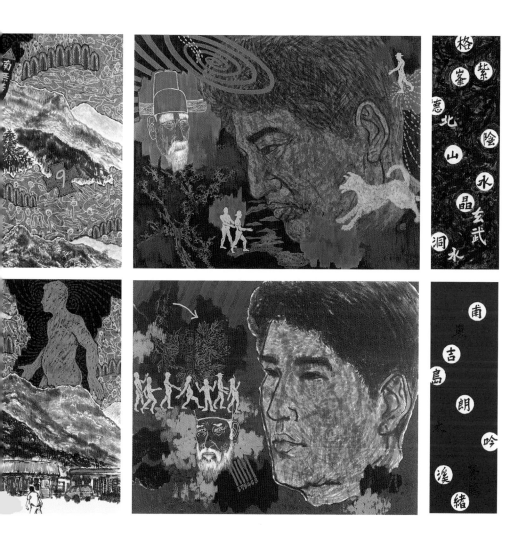

익명인간-여로1, 265×580cm 한지에 수묵채색 1997

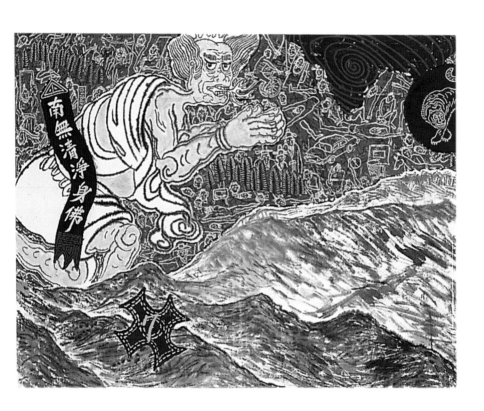

南無清淨身佛

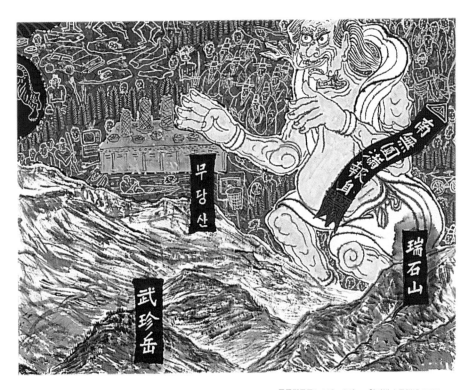

무등감로도1, 113×350cm 한지에 수묵채색 1997

일그러진 삶의 모습을 넘어, 새로운 모색을 향하여

박일호 / 이화여자대학교 교수

　우리는 똑같은 구조의 아파트, 똑같은 스타일의 기성복, 획일화된 형태로 제시되는 먹을 것과 마실것들에 익숙해져 있다. 또한 우리는 '질서'라는 이름으로 우리를 구속하는 사회문화적 규범들에 길들여져 있다. 우리는 대중매체를 통해 쏟아지는 이미지들과 기호들의 홍수 속에서 수동적이고 기계적인 사고의 반복을 강요당하기도 한다. 그리고 우리는 만연된 사회문화적 병폐나 부조리들에 대해 그저 그렇다 생각하고 눈감아 버리려 하기도 한다. 이 모든 것들에 익숙해진다는 것은 한편으로 우리를 편안하게 해준다. 그렇지만 우리는 그것들에 대해 무료해 하기도 하고, 그것들이 우리를 구속하는 것으로 느끼고 그것들 속에서 우리 자신의 진정한 모습이 상실되어가는 것 같다는 생각을 갖기도 하며, 그것들에 반항하고 싶어하기도 한다. 허진의 예술적 문제의식은 여기에서 출발한다. 허진은 우리가 익숙하게 받아들여 온 사회 문화적 규범이나 제도들이 무언의 압력이나 폭력으로 다가옴을 느끼고 표출하고자 한다. 우리사회의 산업화 서구화가 우리의 감성과 이성을 말살하고, 우리를 획일화된 삶의 굴레속에 가두고자함을 드러내고자 한다. 만연된 사회문화적 병폐와 부조리들로 인해 일그러진 우리의 삶의 모습들을 솔직하게 드러내고자 한다. 즉 허진은 우리를 둘러싸고 있는 많은 것들에 의해 우리가 억압되는 상황을 드러내고, 그것으로부터 벗어나고자 하는 내면의 충동을 형상화하고자 한다. 이러한 허진의 예술적 작업에는 권력과 자본에 대한 숭배와 그것들의 횡포 속에서 상실되어 가는 인간성에 대한 향수가 깔려있다.

　허진의 작품들에는 많은 이야기들이 있다. 우리를 억압하는 보이지 않는 힘 - 권력이나 제도적 힘, 냉혹한 자본주의적 경제논리 등과 같은 - 에 대한 묘사가 우리를 둘러싸고 있는 움켜쥔 손, 우리를 유혹하는 상품들의 이미지, 총. 칼 등의 폭력적 이미지로 묘사되어 있다. 그리고 그 속에서 벌어지는 우리 삶의 부조리한 모습들이 서로 상반된 이미지들 - 웃는 얼굴

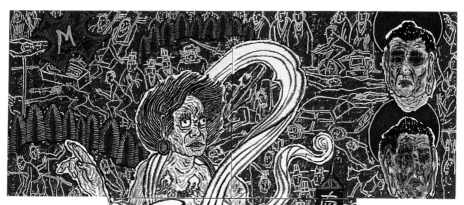
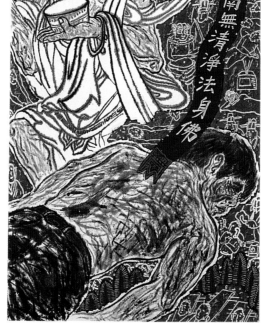

현대감로도2, 144×131cm 한지에 수묵채색 1997

의 뒷면에서 배어나오는 고뇌라든가 서구적 이미지와 그것과 융합되기 힘든 한자(문화)의 병치 등과 같은 -을 통해 암시되기도 한다. 세계화라는 미명 아래 우리의 감성을 말살하는 다국적 기업들의 상품화 전략에 대한 비판도 있고, 자연 생태계의 파괴라는 부산물을 수반하는 문명의 뒷모습에 대한 고발도 있다. 이것들 속에서 우리는 일그러진 초상과 절규 섞인 표정, 어두움에 가리워진 눈을 갖고 살아가고 있음을 표출하기도 하고, 이것들로부터 벗어나고 싶어하는 우리 내면의 충동을 무언가를 향해 달려나가는 사람의 모습으로 나타내기도 한다. 그렇지만 이것들로부터 우리가 결코 벗어날 수 없다는 또 다른 생각을 뒤엉켜진 군상들의 모습 속에서 암시적으로 보여주기도 한다. 허진의 작품들 속에 등장하는 이러한 이야기들은 우리시대에 던져진 하나의 물음으로 집약될 수 있다. 이성적 합리적 사고, 그를 근거로 한 과학발달과 문명의 진보가 과연 우리의 총체적 삶의 질을 향상시켰다고 볼 수 있는가? 합리성과 능률이라는 잣대만으로 이루어지는 우리들의 계산된 삶, 그리고 그것들 속에서 벌어지는 부조리들이 우리 자신을 파괴하고 있는 것은 아닌가? 과연 우리는 이것들로부터 자유로워질 수는 없을까? 허진은 그의 작품 속의 이야기들을 통해 이러한 물음들을 같이 생각해 볼 것을 제안하고 있다. 그리고 그러한 삶의 모습들에 너무 익숙해져 있는 우리를 일깨우려 하고 있다. 필자는 허진의 이러한 의도에 주목하고 그의 작품들을 바라본다면, 그것들이 허구가 아닌 현실로 우리 앞에 다가올 것이며, 설득력을 지니게 될 것이라고 말하고 싶다. 또한 필자는 허진의 이러한 의도가 우리 자신에 대한 반성이라는 측면도 가짐에 주목하고 싶다. 우리는 감정과 충동에 따른 자연적 삶을 살고자 한다. 다른 한편으로 우리는 그것들을 이성의 합리적 사고를 통해 억제하려 하기도 한다. 우리는 사회문화적 규범이나 체제에 안주하고 싶어한다. 다른 한편으로 우리는 그러한 삶의 정체 속에 안주하기보다는 변화를 추구하기도 한다. 이처럼 우리는 양면적 심성과 태도를 갖고 우리 삶을 이루어 나간다. 우리는 그 어느 한쪽 극단을 향해 치닫고 그것만으로 살아갈 수는 없다. 이러한 상반적 태도들과 심성들이 단순한 대립으로 그치지 않고 조화를 이룸으로써, 지금의 우리와 우리 사회를 지탱해 왔다. 필자는 허진의 작품들 속에서 보이는 모순된 삶의 모습이나 그것으로부터 탈피하고자 하는 욕구들이 이런 맥락으로 읽혀져야 한다고 생각한다. 즉 그의 작품들 속의 모순이나 갈등 그리고 그것에 대한 불만 등이 보다 발전된 미래를 모색하는 계기들인 것으로 받아들이고 싶다. 일례로, 필자는 허진의 뒤엉켜진 군상작품에서 나타나는 지금의 틀을 깨고 자

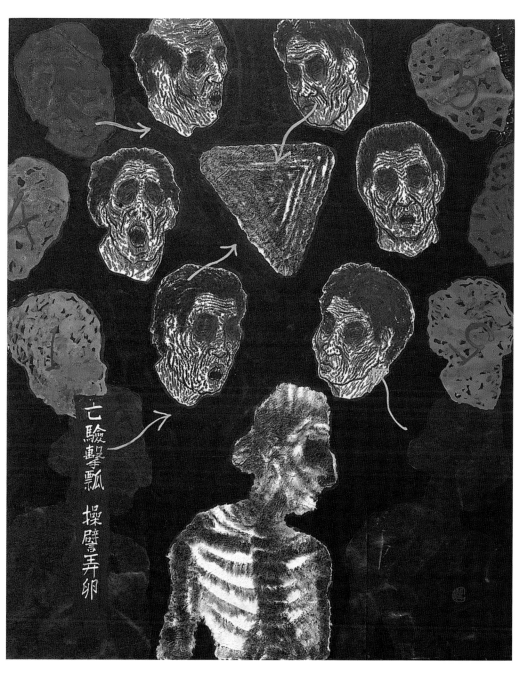

유롭고 싶어하는 모습과 결코 자유로와질 수 없다는 모습의 병치가 단순한 허탈감이나 체념이기보다는 보다 나은 미래의 모색을 위한 몸부림인 것으로 해석하고 싶다.

　허진의 작품 속의 줄거리들은 그의 창작방법과 일치를 보이면서 더욱 강한 설득력을 드러낸다. 우선 그것은 변형된 캔버스에 의한 작품에서 나타난다. 몇몇 작품에서 허진은 변형된 캔버스들에 작업을 하고 그것들을 재구성하는 방법을 사용하고 있다. 이것은 캔버스가 작가의 창작영역을 구속하는 틀이라는 점에서 그것으로부터 자유롭고자 한다는 의미를 갖는다. 그리고 재구성한 화면들끼리 부딪치면서 그 자체로부터 이루어내는 새로운 효과들이라는 측면도 갖는다. 허진은 이러한 시도를 통해 고정된 틀 속에 갇혀 무언가를 이루어내고 바라보아야만 한다는 예술의 고정관념에서 벗어나고자 한다. 그리고 분할화면들이 연출하는 그 자체의 분위기를 통해서는 예술이 보여지는 것 이상의 생명력을 가질 수 있다는 것을 간접적으로 드러내고 있다. "가격파괴"라는 제목으로 6호 크기의 작품들 50여개를 배열한 작품도 주목해 볼 만 하다. 여기의 분할화면들은 앞의 것들과 약간 성격을 달리한다. 필자는 이 작품이 우리 스스로가 분할화면들을 통해 전체적 의미를 조립해내길 제안한다고 해석하고 싶다. 그리고(그것을 통해) 예술이란 완성된 모습으로 우리 앞에 제시되고 우리를 수동적이고 고정적인 시각으로 이끌어나가는 것만은 아니라는 것을 보여주려 하는 것이라 받아들이고 싶다. 여기에 붙은 "가격파괴"라는 작품명 또한 시사적이다. 여기서는 현대의 상업주의 문화로 인해 순수예술과 상품화라는 상반된 명제들 속에서 방황하고 고민하는 우리시대 예술의 모습이 풍자적으로 나타나 있다. 작품에 담긴 작가의 自嘲的이고 冷笑的인 태도를 통해 우리는 예술의 상품화라는 시대적 현상들 속에서 예술이 어디를 향해 나아가야만 할까? 를 묻는 젊은 작가의 의도를 읽을 수 있다. 필자는 허진의 이러한 시도들이 모두 새로운 가능성을 향한 변화의 모색이라 받아들이고 싶다. 그리고 이런 맥락으로 받아들일 수 있는 몇 가지 다른 형식적 시도들을 덧붙이려 한다. 이것은 우선 허진이 전부터 시도해온 고정된 형상관념의 탈피에서 찾아질 수 있다. 불규칙한 형태들과 X레이사진에서 차용한 이미지 속에서 느껴지는 인물의 이미지, 잡지 속에서 차용한 다양한 이미지들의 꼴라쥬 기법을 통한 구성, 허진은 이 모든 것들을 통해 동양화라는 전통적인 또 하나의 틀에서 벗어나고자 한다. 그리고 예술적 형상들이 삶의 모습을 어느 정도까지 설득력 있게 재현할 수 있을까? 라는 과제를 스

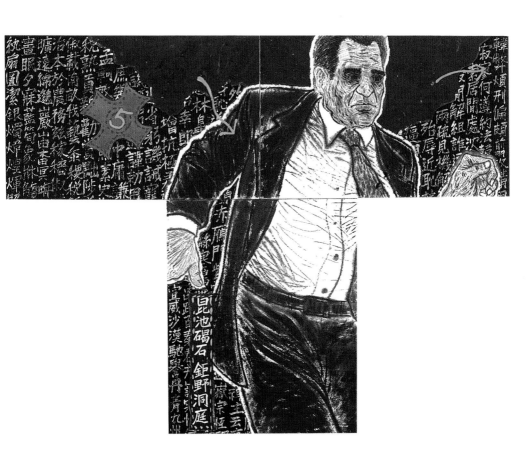

달려라 슬퍼맨1, 123×160.5cm 한지에 수묵채색 1995

스로의 이러한 실험을 통해 드러내려 하고 있다. 우리는 허진의 작품에서 보이는 불규칙한 형태들을 표정이 담긴 인물의 모습으로 받아들일 수도 있고, X레이 사진의 이미지를 통해서는 사실적인 모습에서 보다 더 강렬하고 우울한 우리의 모습을 연상해 볼 수도 있다. 이렇듯 허진의 작품에서 보이는 일련의 형상적 실험은 전통적 양식의 한계를 넘어서고 있다는 점에서 시각적 신선함과 강한 설득력을 드러낸다. 그렇지만 필자는 허진의 이러한 시도들이 다른 한편으로는 그것들간의 어울림이나 조화라는 점에서 조금은 거칠고 다듬어지지 않았다는 인상을 받게 된다는 지적도 하고 싶다. 그리고 이것이 이 작가가 앞으로 해결해야 할 과제라고 말하고 싶다.

　미술이 삶의 리얼리티를 드러내어 잠자던 우리의 감성과 이성을 일깨우고 우리의 삶에 변화를 가져다주는 것이라 할 때, 필자는 허진의 작품들에서 그러한 기대를 해 볼 수 있으리라고 생각한다. 그것은 허진의 작품들이 독백이나 허구로 끝나버리고 있지 않기 때문이다. 우리가 전시장에 들어서는 순간 우리는 많은 이야기들이 왕왕거리고 메아리침을 듣는다. 우리는 그 이야기들에 공감을 한다. 그리고 한바탕 소리를 지르고 난 후에 남는 후련함을 갖게 된다. 작가의 역할은 여기서 끝을 맺는다. 나머지 삶의 변화라는 과제는 우리의 몫이다. 그것은 후련함을 간직하고 전시장을 나서는 우리에게 달려있다.

부랑자를 위한 진혼곡, 230×181cm 한지에 수묵채색 1995

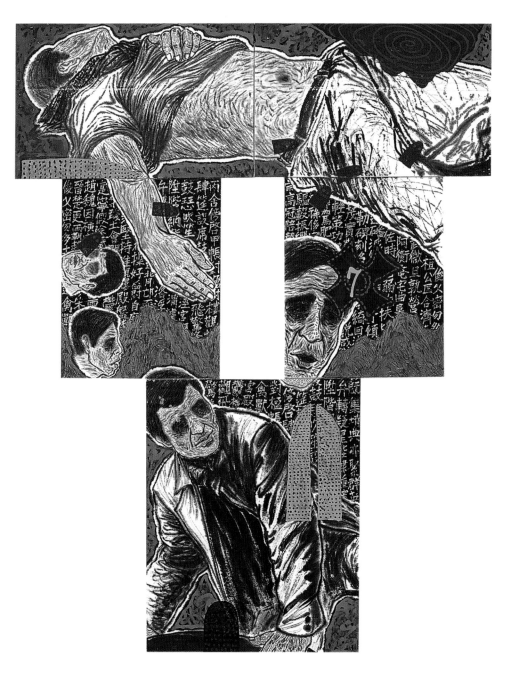

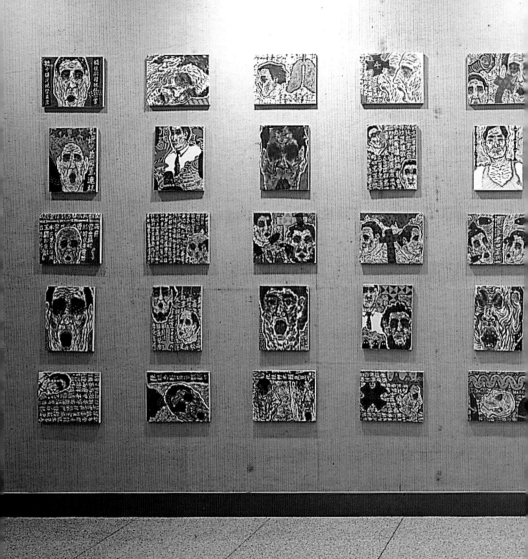

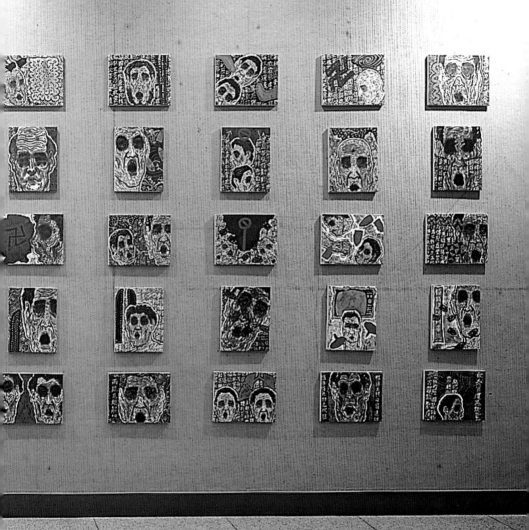

가격파괴-50% 할인할까요, 300×600cm 한지에 수묵채색 1995

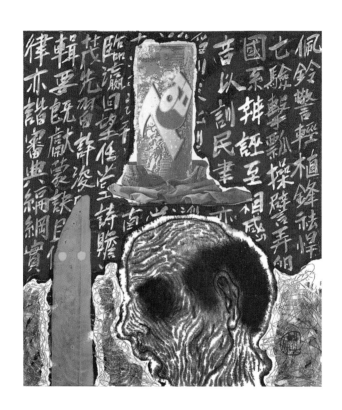

갈증, 53×45.6cm 한지에 수묵채색 및 사진꼴라쥬 1995

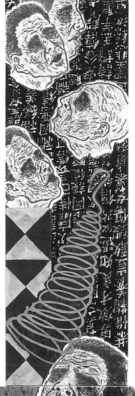

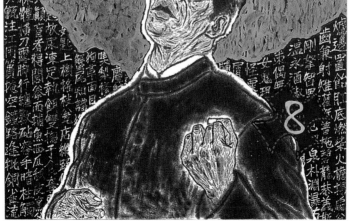

1992-1995 **다중인간**

1990-1992 **유전, 환, 부적**

1988-1991 **묵시**

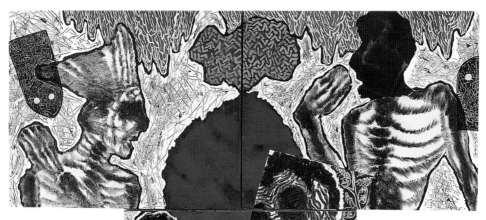
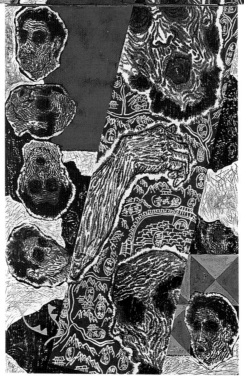

다중인간(多重人間)-불덩어리, 173×146cm 여러 종이에 수묵채색 1995

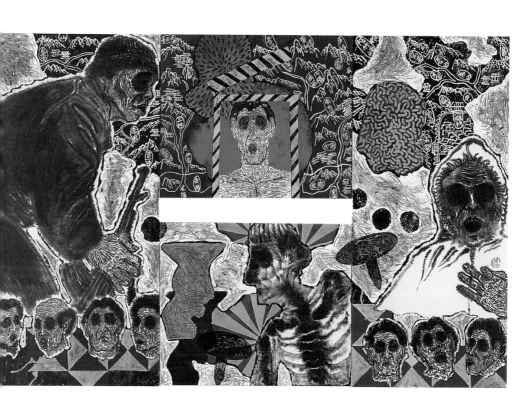

다중인간(多重人間)-레디고!!!, 130×193.5cm 여러 종이에 수묵채색 1995

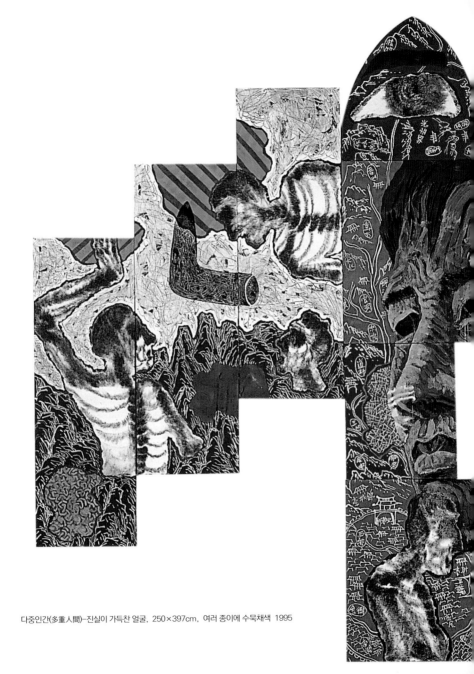

다중인간(多重人間)-진실이 가득찬 얼굴, 250×397cm, 여러 종이에 수묵채색 1995

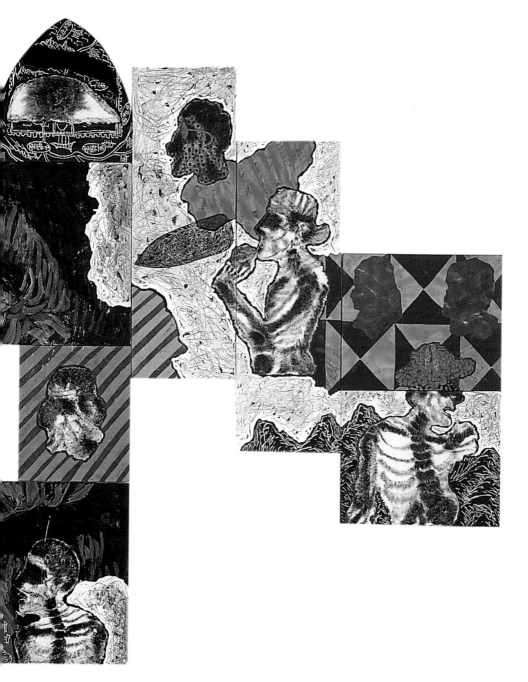

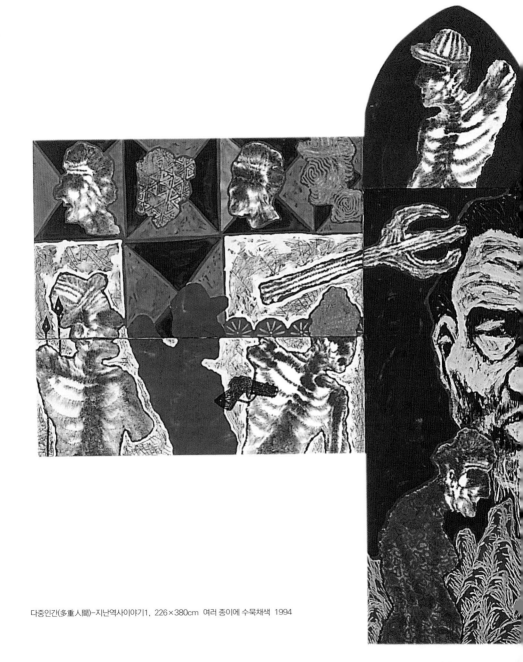

다중인간(多重人間)-지난역사이야기1, 226×380cm 여러 종이에 수묵채색 1994

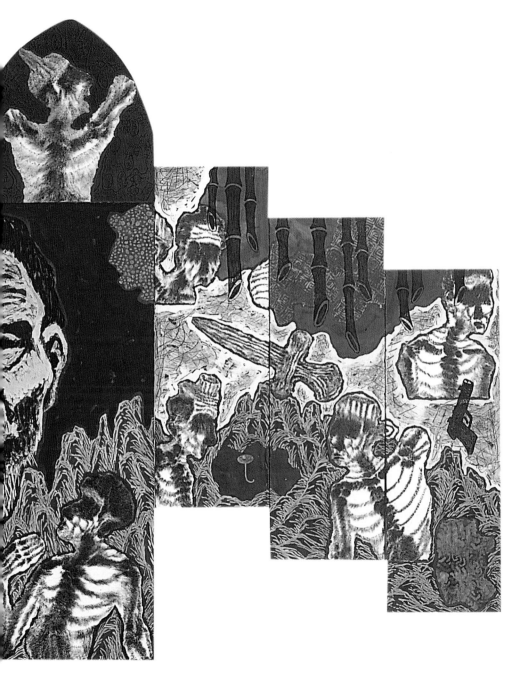

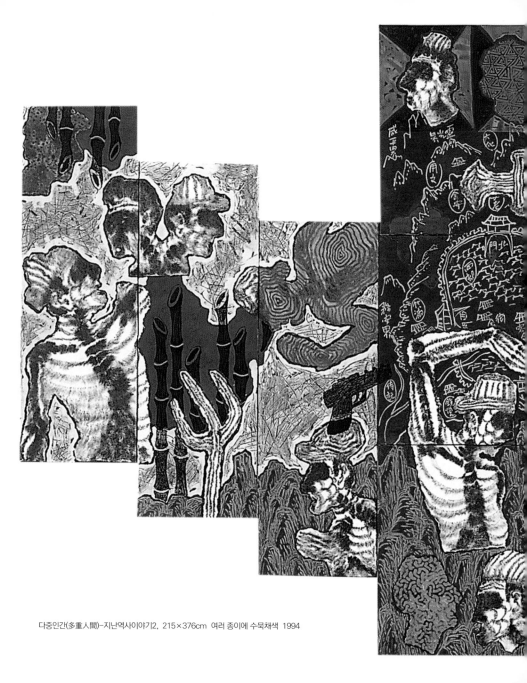

다중인간(多重人間)-지난역사이야기2, 215×376cm 여러 종이에 수묵채색 1994

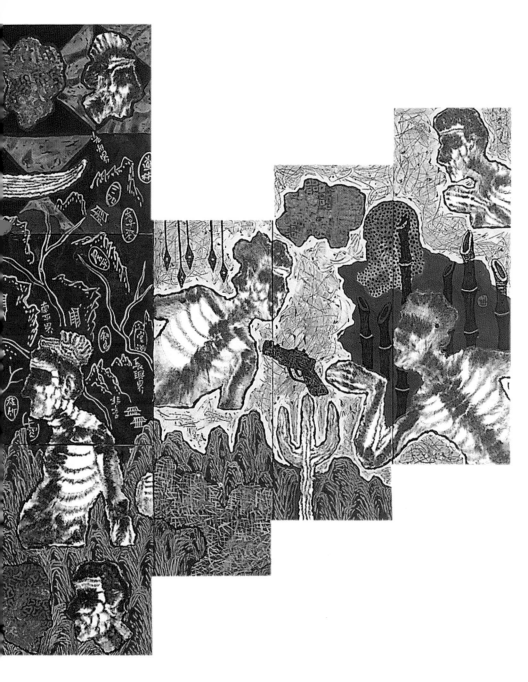

다중인간(多重人間)-쑥덕공론이야기, 91×73cm 여러 종이에 수묵채색 1993

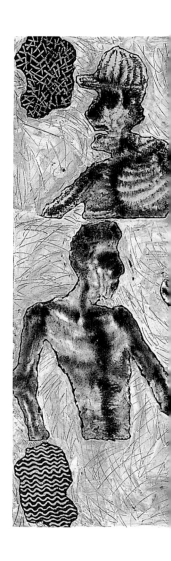

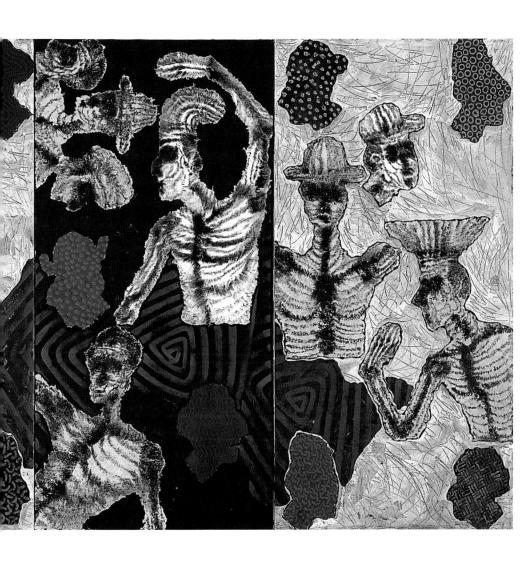

다중인간(多重人間)-가면이야기, 180×270cm 여러 종이에 수묵채색 1992

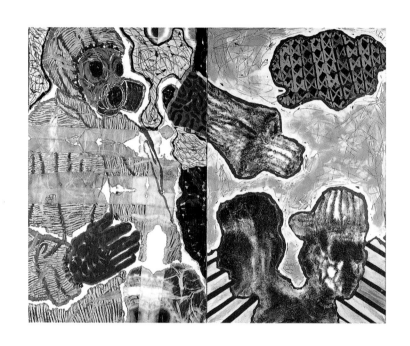

다중인간(多重人間)-방독면이야기, 80x100cm 여러 종이에 수묵채색 1993

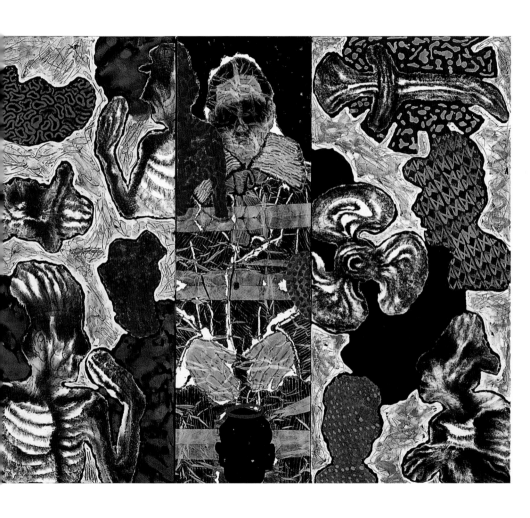

다중인간(多重人間)−포로이야기, 130x160cm 여러 종이에 수묵채색 1993

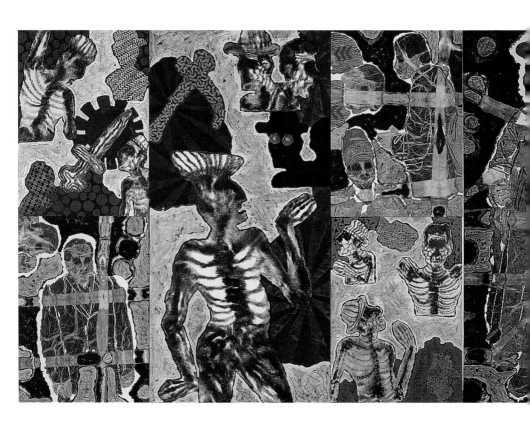

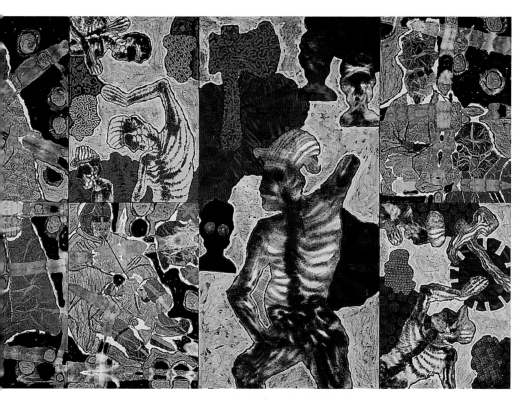

다중인간(多重人間)-거대한 역사이야기, 244x722cm 여러 종이에 수묵채색 1993

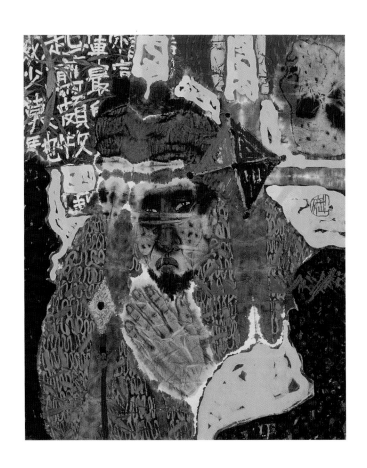

환(環)25-고행, 65×53cm 화선지에 수묵채색 1992

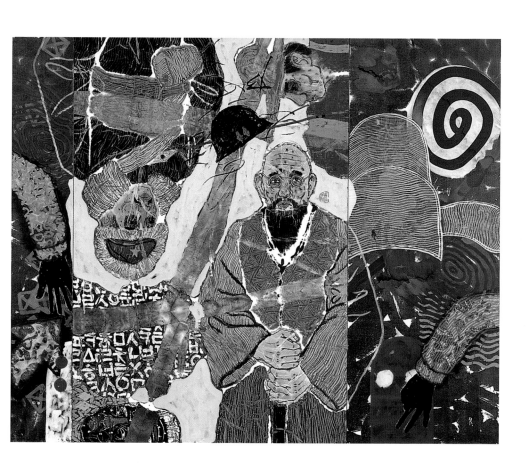

유전(流轉)7, 130×160cm 여러 종이에 수묵채색 1991

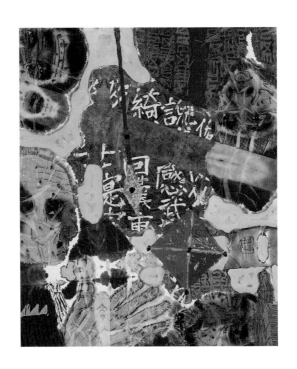

환(環)22-유전, 65×54cm 화선지에 수묵채색 1992

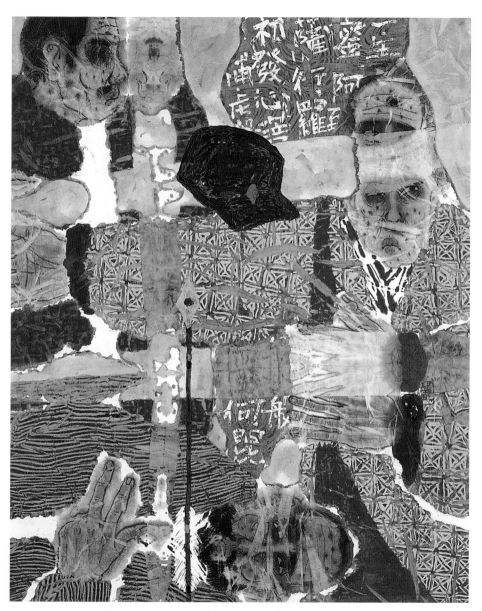

환(環)6-번뇌, 90×72cm 화선지에 수묵채색 1991

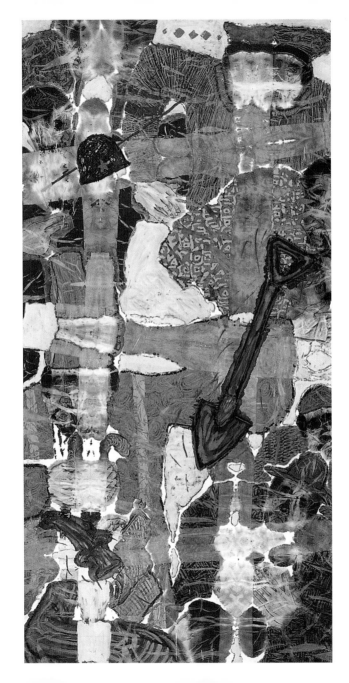

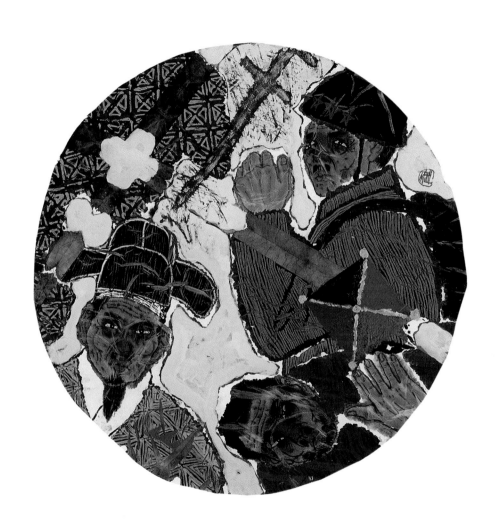

유전(流轉)17, 90x90cm 화선지에 수묵채색 1992

◀환(環)2-유전, 240×118cm 화선지에 수묵채색 1990

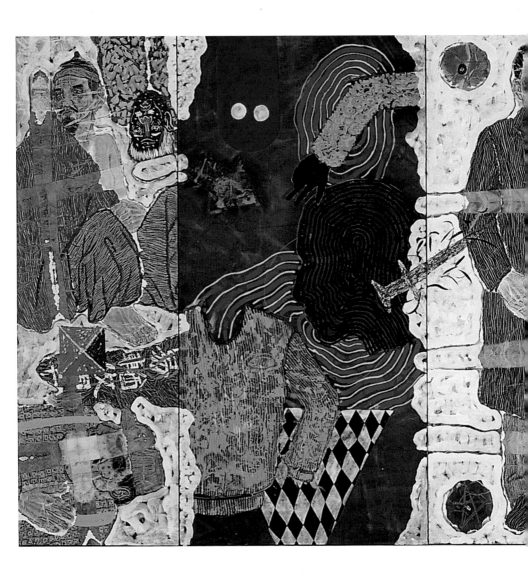

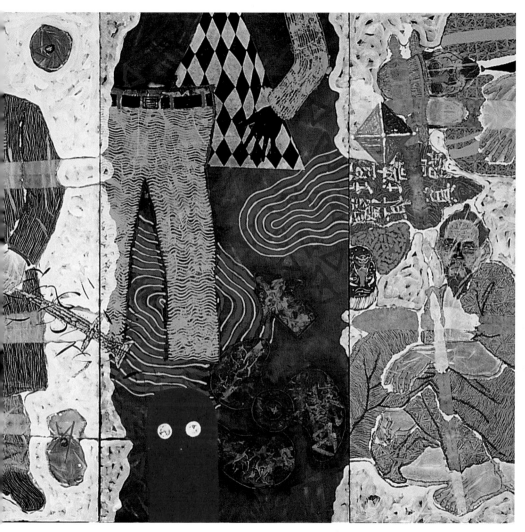

유전(流轉)9, 180x390cm 여러 종이에 수묵채색 1991

부적-한풀이15, 73×61cm 화선지에 수묵채색 1991

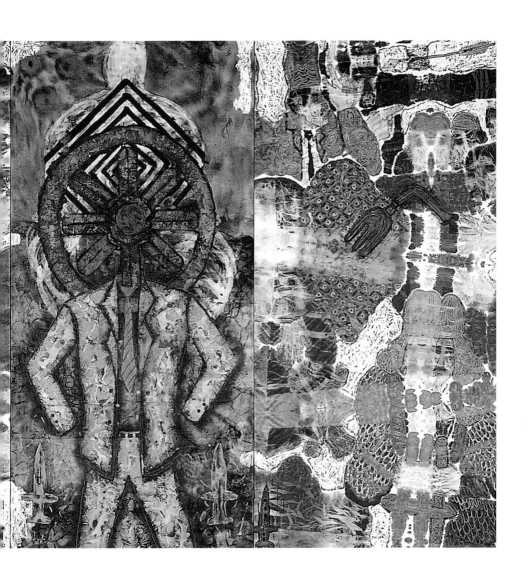

역사의 굴레, 238 x 354cm 여러 종이에 수묵채색 1990

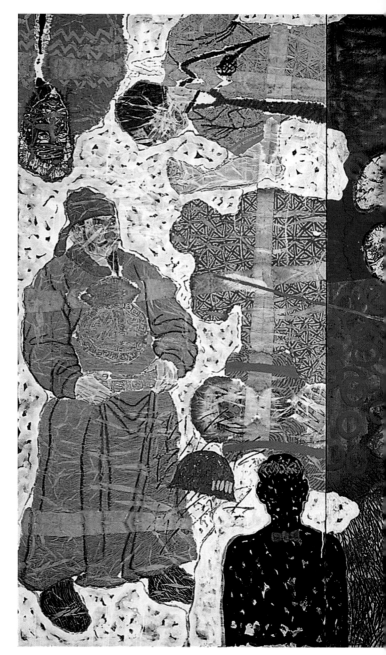

유전(流轉)10,
244x366cm
여러 종이에 수묵채색
1991

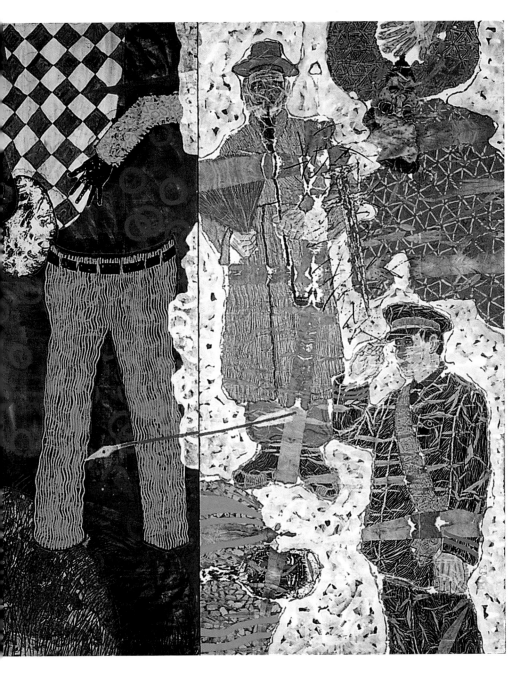

유전(流轉)5 , 360 x 450cm 여러 종이에 수묵채색 1991

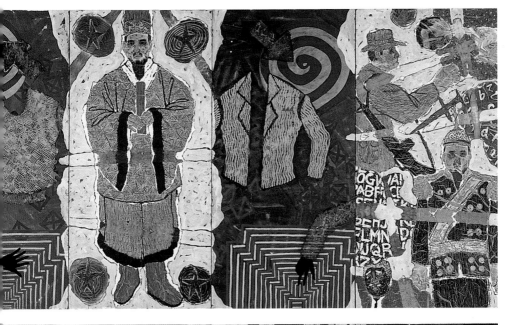

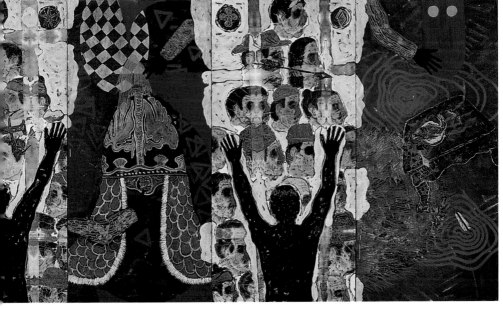

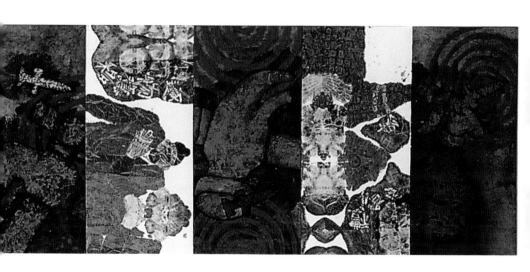

현대십장생도(現代十長生圖), 180×880cm 여러 종이에 수묵채색 1990

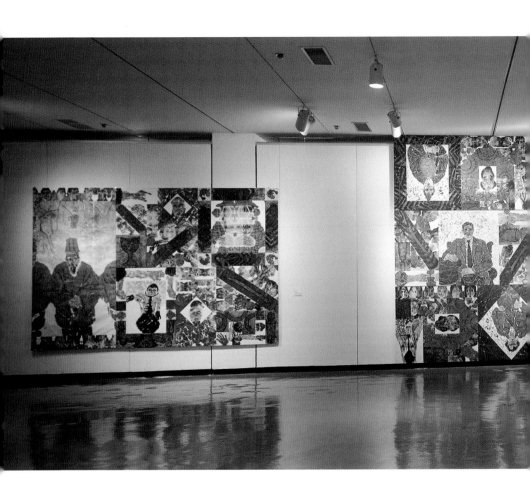

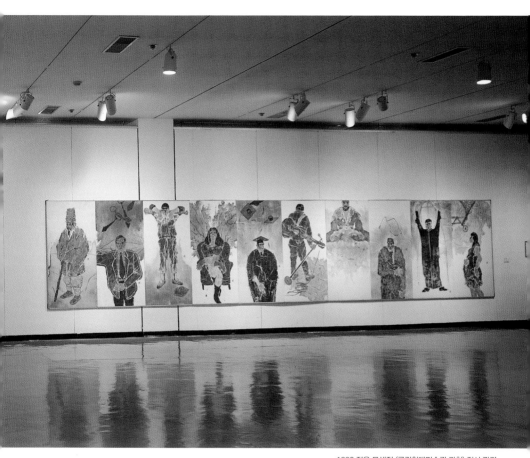

1990 젊은 모색전 (국립현대미술관 과천) 전시 광경

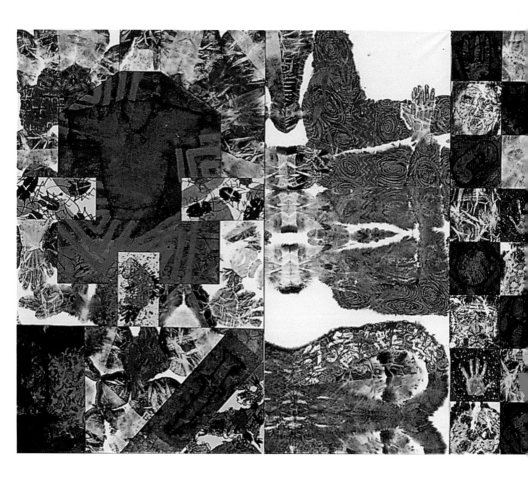

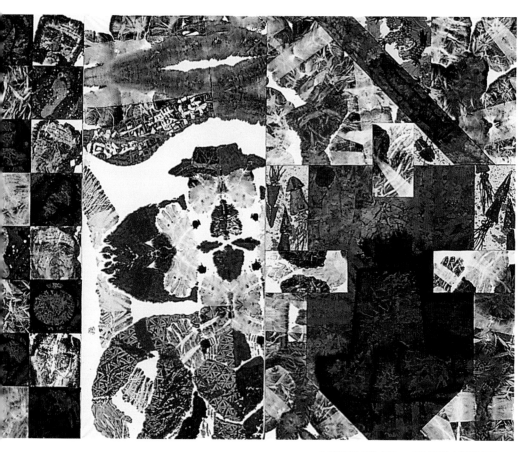

묵시(默示)7, 200×524cm 여러 종이에 수묵채색 1990

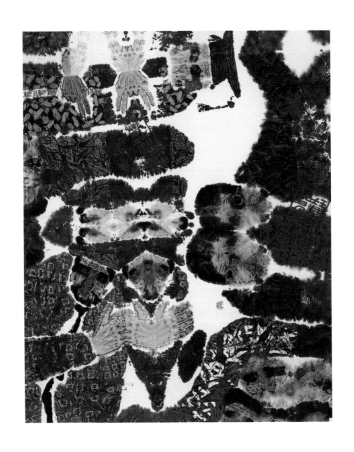

부적-한풀이5, 162×130cm 화선지에 수묵채색 1990
▶회(懷), 122×180cm 여러 종이에 수묵채색 1989

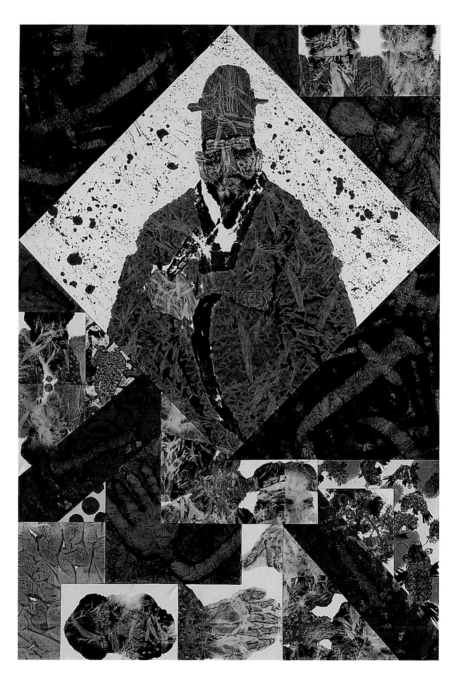

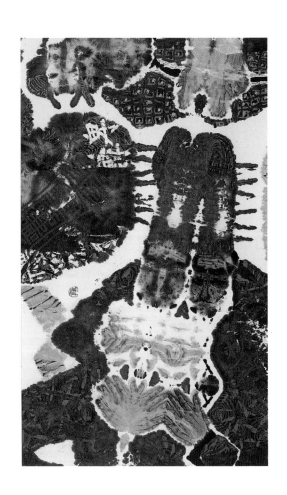

부적-한풀이6, 147×87cm 화선지에 수묵채색 1990

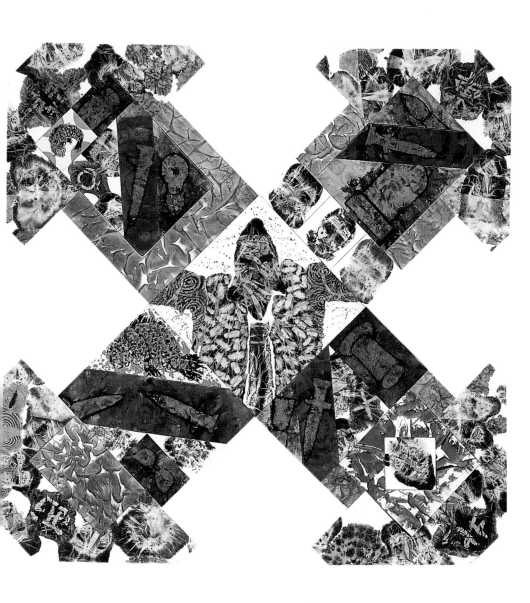

동서남북(東西南北), 198×198cm 여러 종이에 수묵채색 1989

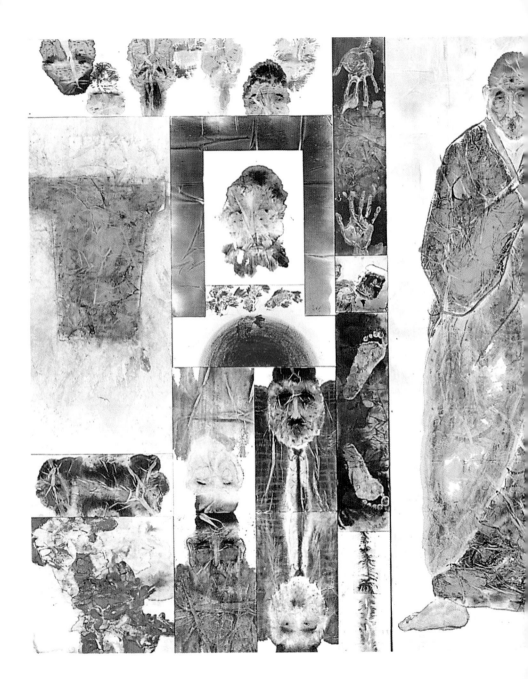

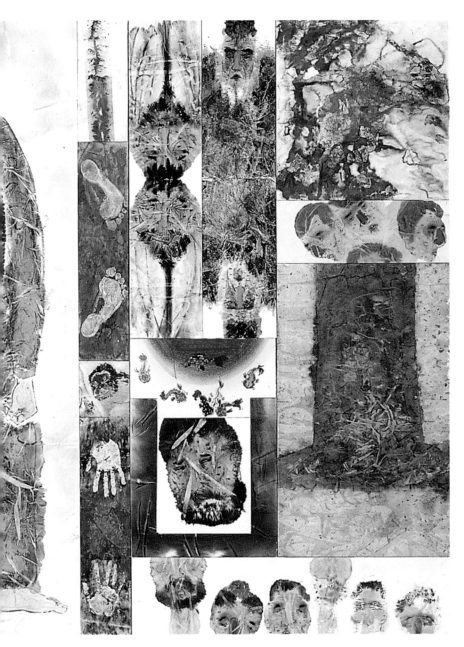

Profile

허 진 許 墋 (1962-)

서울대학교 미술대학 회화과 및 동대학원 졸업

개인전
2013 가보갤러리, 대전
 갤러리 아크, 광주
2012 여름 아트 갤러리, 경기 하남
 CSP111 Artspace, 서울
2011 성곡미술관, 서울
 문갤러리, 홍콩
2009 렉서스 갤러리, 대구
 갤러리 스페이스 이노, 서울
2008 갤러리 리즈, 양평
2007 갤러리 베아르떼, 서울
 한전프라자 갤러리, 서울
2006 월전미술관, 서울
 갤러리우덕, 서울
2004 노무라미술관, 교토
2003 Zabgalley, 멜베른
2001 예술의 전당, 마니프전, 서울
 금산갤러리, 서울, 광주신세계갤러리, 광주
1999 금호미술관, 서울
1998 예술의 전당 미술관, 서울
1995 서남미술관, 서울
1993 금호미술관, 나무화랑, 서울
1990 문예진흥원 미술회관, 서울

수상 및 기획전
1989 제8회 대한민국 미술대전 특선
1995 제1회 한국일보청년작가 초대전 우수상
2001 오늘의 젊은 예술가상(문화 관광부)
 「젊은 모색 90-한국화의 새로운 방향」(국립현대
 미술관)등
 500여개 기획전 참가

설문조사
'현역미술인54명이 뽑은 오늘의 작가'(월간미술 1996.5)
'20년 후 오늘의 작가40인전' (가나아트 1998,가을)
'21C Next Generation'(월간미술 1999,9)
'비평가44인이 선정한 우리가 주목해야 할 젊은 작가'(월간미
술 2003,1)

작품소장
국립현대미술관, 서울시립미술관, 경기도미술관, 국립현대미
술관 미술은행, 대전시립미술관, 광주시립미술관, 금호미술
관, 성곡미술관, 서남미술관, 한국일보사, 노무라미술관, 통
도사 성보박물관, 소치기념관, 박수근미술관, 월전미술관

현 직
전남대학교 교수

C.P. **010-5459-1969**
E-mail: **hurjin5@naver.com**

hurjin.com
http://www.kcaf.or.kr/art500/hurjin
http://www.namnongmuseum.com

Hur, Jin (1962–)

- B.F.A. Seoul National University(Major in Painting)
- M.F.A. Seoul National University(Major in Oriental Painting)

SOLO EXHIBITIONS

2013 Gabo Gallery, Daejeon
 Gallery ark, Gwangju
2012 Yorom Art Gallery, Hanam Gyeonggi
 CSP111 Artspace, Seoul
2011 Sungkok Art Museum, Seoul
 Moon Gallery, Hong Kong
2009 Lexus Gallery, Daegu
 Gallery Space Inno, seoul
2008 Gallery Liz, Yangpyeong
2007 Gallery Bellarte, seoul
 Kepco plaza Gallery, seoul
2006 Woljeon Museum, seoul
 Gallery Woodeok, seoul
2004 Nomura Museum, Kyoto, Japan
2003 ZAB Gallery, Victoria, Australia
2001 Manif Seoul 2001,Art Museum of Seoul Arts Center, Seoul
 Keumsan Gallery, Seoul/Gwangju Shinsegae Gallery, Gwangju
1999 Keumho Art Museum, Seoul
1998 Art Museum of Seoul Arts Center, Seoul
1995 Seonam Art Center, Seoul
1993 Keumho Art Museum, Namu Art Gallery, Seoul
1990 Art Center of the Korean Culture and Art Foundation, Seoul

AWARDS, COMPETITIONS and GROUP EXHIBITIONS

1989 8th Grand Art Exhibition of Korea (National Museum of
 Contemporary Art, awarded the Special Prize, Gwacheon)
1995 1st Exhibition of Young Artists Invited by Hankuk Ilbo (Awarded
 the Superior Prize, Seoul)
2001 Today's Young Artist Prize 2001(The Section of Fine Arts,
 Awarded by Ministry of Culture & Tourism
 Participated in some 500 group exhibitions inciuding 「The
 Grouping Youth '90-New directions of Korea painting」
 (National Museum of Contemporary Art, Gwacheon)

SURVEYS

'Artist Today selected by 54 People in the Artworld'
 (Wolganmisool, May, 1996)
'Exhibition of 40 Artists after 20 years' (Quarterly Magazine
 Gana Art, Autumn, 1998)
'21C Next Generation' (Wolganmisool, Sep,1999)
'Best of Young artists selected by 44 art critics'
 (Wolganmisool, Jan., 2003)

COLLECTIONS

National Museum of Contemporary Art, Seoul Municipal Museum, Gyeonggi Museum of Modern Art, Art Bank. Korea, Daejeon Municipal Museum, Gwangju Art Museum, Sungkok Art Museum, Keumho Art Museum, Seonam Art Center, Han-gookilbo co., Nomura Museum, Tongdosa Seong Bo Museum, Sochi Memorial Hall, Park soo Keun Museum, Woljeon Museum

Currently Professor at Chonnam National University

C.P. **010-5459-1969**
E-Mail hurjin5@naver.com

Website
hurjin.com
http://www.Kcaf.or.kr/art500/hurjin
http://www.namnongmuseum.com

HEXAGON

Korean Contemporary Art Book
한국현대미술선